好療癒！設計一瓶自己的
浮游花

平山里榮　著

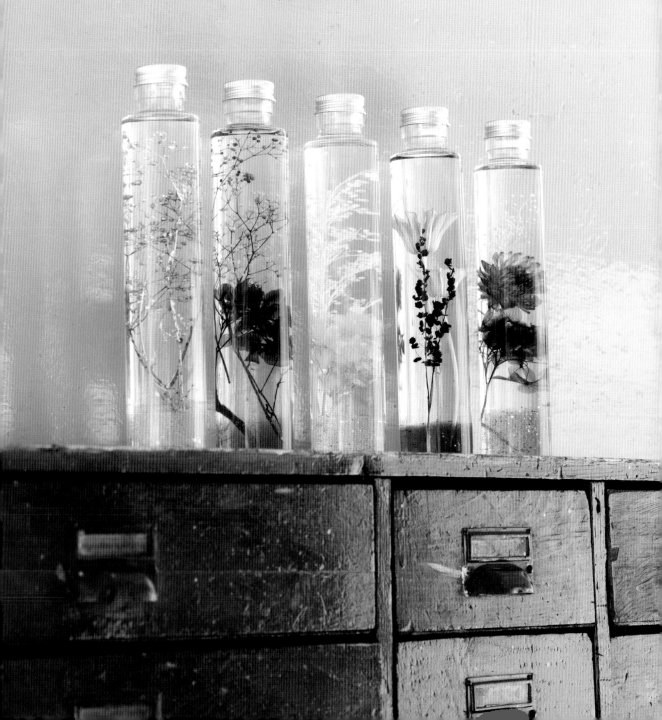

聚 集 光 線 、 閃 爍 耀 眼
嶄 新 的 花 卉 藝 術

浮游花是在空間狹小的瓶子內，為花卉進行設計，
再以透明油品來保存的一種嶄新花卉藝術。

原本日文及英文中的「herbarium」一詞，
意指保存花朵的「植物標本」，
現在則成為「浮游花」，能夠作為裝飾品來欣賞。

浮游花的優點在於不佔空間、
也不需要換水，非常輕鬆，並且能夠長時間欣賞花朵的美麗。
根據花朵種類及瓶罐密封度不同，也會有些許相異，
但大約能夠讓花朵維持美麗1～3年。

製作浮游花標本的課題，對所有人來說大都是：
「在油品當中容易浮起來的花朵，該如何安排它在固定位置上？」
「為了讓花朵更加耀眼，要讓瓶中空出多少空間，讓光線能夠通過？」
這類問題。

即使如此，將花材完全固定住，
便會有損於花朵輕飄飄搖擺的浮游花魅力，
因此必須在「保持流動性、自由安排花材位置」的條件下，
營造出各種新的方法技巧。

本書當中，將以流程照片仔細解說
這類獨家技巧。

除了第一次接觸製作浮游花的人以外，
如果有人是想提升作品等級、
嘗試做出不一樣的浮游花，只要有這一本書，
我想一定能夠更加感受到製作浮游花的樂趣。

平 山 里 榮

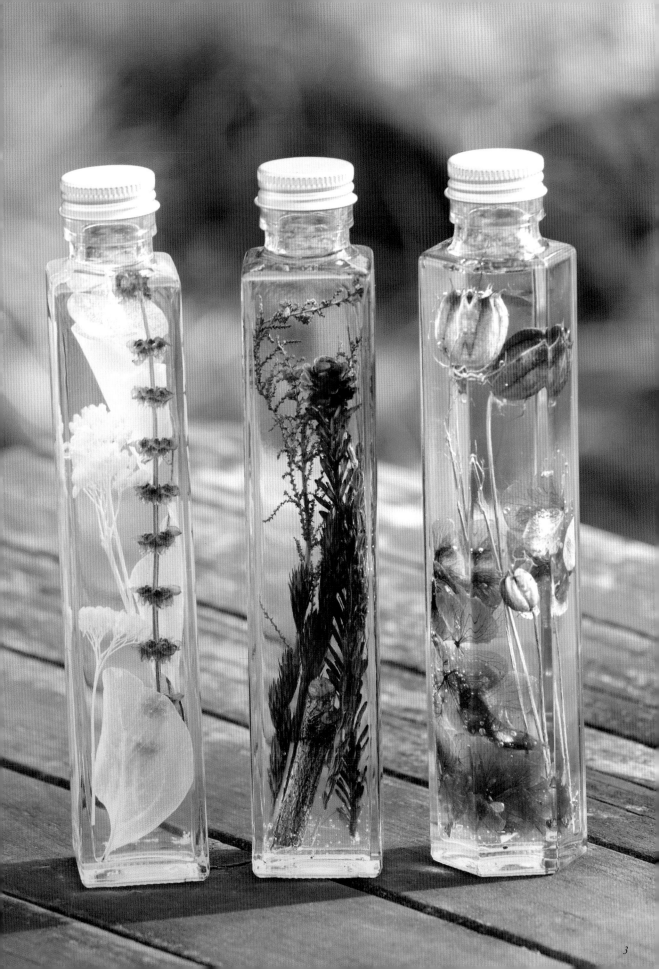

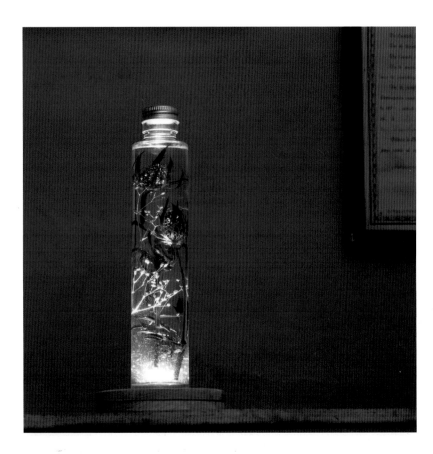

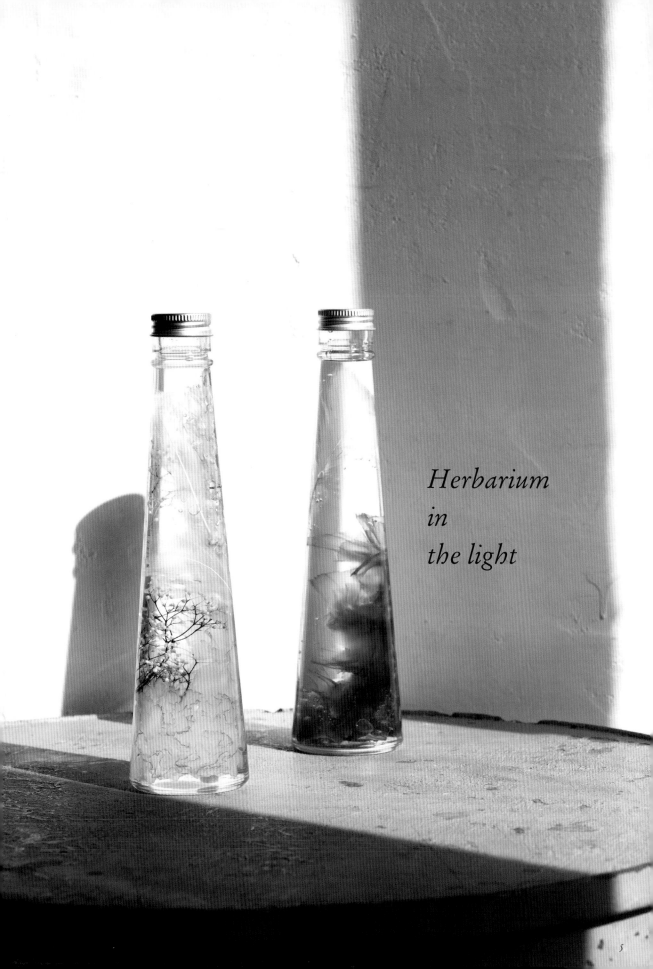

Herbarium
in
the light

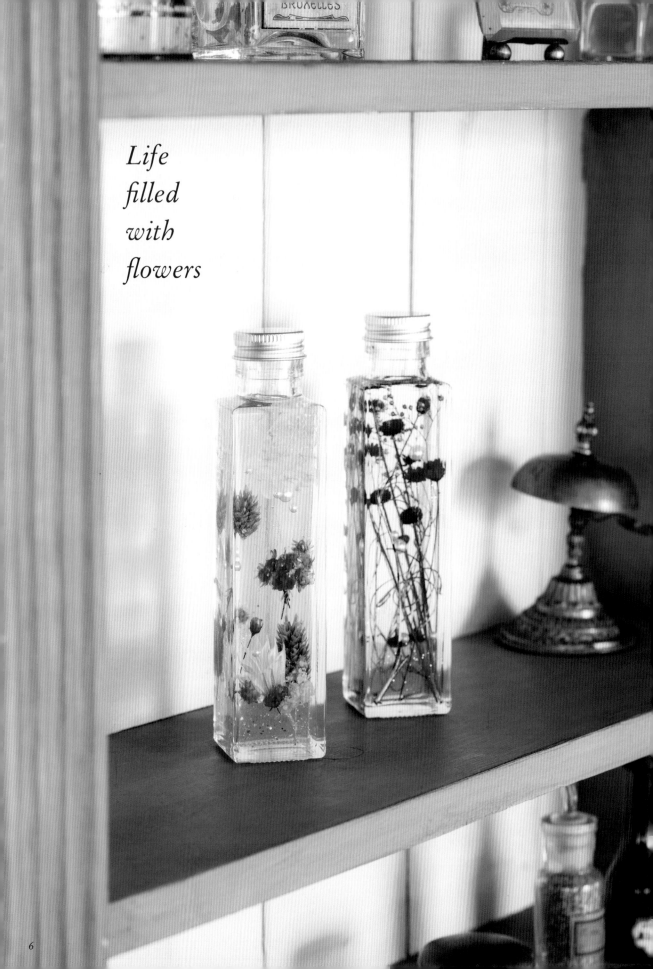

*Life
filled
with
flowers*

Contents

Chapter 1

基本款浮游花

Chapter 2

自由搭配顏色與材料的浮游花

Chapter 3

妝點季節的浮游花

Chapter 4

愉快欣賞浮游花創意集

準 備 物 品

首先備齊製作浮游花需要的工具和材料吧。
可以在大賣場或者百元商店等，身邊周遭的店家取得這些東西。
花材和油品，則建議從花材專門店的網路商店購買。

準 備 物 品 (基 本 用 具)

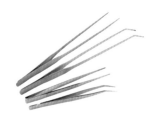

鑷子

用於將花朵放入瓶中、或者調整其位
置。先準備好長短不同種類，之後使用
時會比較方便。

托盤

為了不要弄髒工作的桌面，可以拿來放
置沾了油的鑷子、以及剪刀等工具。

油罐

罐口是一個尖嘴形狀出口，要將油品倒
進瓶口較窄的瓶子時，用油罐會比較好
倒油。

剪刀

用來剪斷花材。建議使用園藝用剪刀，
尖端較細、使用上比較輕鬆。

黏膠

用來整合容易散開的花朵，或者用來固
定綁成一束的花材。

塑膠墊

油品可能會翻倒，因此可先將塑膠墊鋪
在作業桌面上。尤其是矽油，非常不容
易去除，建議還是要鋪上墊子比較好。

先 準 備 好 ， 日 後 會 比 較 方 便 的 東 西

面紙、廚房紙巾

若油品翻倒時，或者要拋棄剩下的油
品，就會需要這些東西。

濾油網

用來去除不小心掉入油品中的花材碎
片，或者灰塵等物品。

材 料

花材

使用乾燥花或者永生花等，已經過脫水處理的花材。詳細請參考14頁。

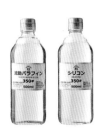

油品

油品可以少量購買。可於花材店、或者油品專用購物網站上取得。詳細請參考12頁。

瓶子

為了使油品不會外漏，要用蓋子能鎖緊的瓶子。可以在花材店、或購物網站上買到。

外 瓶 選 擇 方 式

浮游花通常會使用瓶蓋能夠鎖緊的調味料用瓶。
以下介紹最具代表性的六種形狀。如果換了瓶子，
一樣的花朵也會有不同表情。

圓柱型

最基本款的圓柱型瓶。灌入油品之後，由於光線曲折，能夠使花朵看起來較大。但如果是想清楚看見花朵形狀的話，就不適合用這種瓶子。

正方柱型

基本款的正方柱型瓶。想要看見花朵原本的大小與形狀，就推薦您可以使用這種瓶子。會給人俐落簡潔的印象。

電燈泡型

電燈泡型非常受歡迎。灌進油品之後，由於光線曲折，花朵看起來非常大。瓶中空間寬廣，因此擺放花朵位置的難度較高。

雙底瓶

有兩個底面，能夠傾斜擺放、也能直立起來。非常適合用來搭配玫瑰或者灰光蠟菊這種，花頭具有一定厚度的花朵。

威士忌瓶

特徵是薄而正面寬闊。如果想做個具故事性的設計，就推薦使用這個款式。即使放入百日草等綻放起來很大的花朵，也能非常美觀。

圓錐型

底部較為寬敞，因此讓設計主體偏底部，會比較容易取得平衡。建議可以拿來做氣氛上較為有型的作品。

油 品 種 類 與
使 用 區 別

種 類	特 徵	黏 度
液體石蠟70	又被稱為礦物油，也使用在嬰兒油當中。特徵是黏度很低，與橄欖油一樣非常清爽。	低 70
液體石蠟350	用來做為化妝品或塗料的離型劑。特徵是黏度高，宛如楓糖漿一般濃稠。	高 350
矽油	特徵是不容易受到溫度影響、穩定性非常高。也被用在機械類的潤滑油中，或者皮膜包覆用途上。	高 350

若不想讓瓶中的花飄動，就選用黏度高的油品；若想欣賞花朵飄動的樣子，就用黏度低的油品。本書當中是使用黏度350、宛如楓糖漿的濃稠油品。

 若將矽油和液體石蠟混在一起，會變得白且混濁。要特別留心，倒進油罐的時候，不要將兩者混在一起。一般做為「浮游花專用油」販賣的，似乎是以液體石蠟350為多。

一般用在浮游花上的，是無色透明、無臭味的油品。

這裡介紹代表性的三種油品。有黏度低而非常清爽的、

以及濃稠而黏度高的，請活用各自特徵來選擇使用哪種油品。

比 重 （以水為1.0時的重量）	濁 點 （油品開始混濁的溫度）	處 理 方 式
0.85	0℃左右	可燃物 可以中性清潔劑 清洗
0.88	0℃左右	可燃物 可以中性清潔劑 清洗
0.97	－40℃左右	可燃物 以中性清潔劑清洗 不易去除
油品比重的差異，會影響花朵浮沉狀態。永生花這類容易吃進油品的花，在液體石蠟中會下沉，但在矽油當中會浮起來。 ⇒詳細請參考15頁。	液體石蠟在寒冷之處會變得白且混濁，但回到常溫下就會變回透明狀態。住在寒冷地區的人要多加注意。矽油的濁點溫度非常低，在一般環境下應該不會變濁。	和食用油相同，不可以直接倒進排水溝中。液體石蠟可以用中性清潔劑洗掉，但矽油很不好洗，要多注意。要丟棄時，就用廚房紙巾或面紙吸起來之後，再當做可燃性垃圾丟棄。

花 材 選 擇 方 式

以下整理了能夠用來製作浮游花的花材種類、放進瓶子前的處理方式、
以及為了不要在選擇花材時就失敗的注意事項等，關於花朵的各種基礎知識。

選 擇 乾 燥 花 或 永 生 花 吧

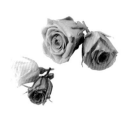

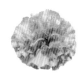

◯ 乾燥花

將自然花卉風乾以做為觀賞用。自然風格正是其魅力所在，但非常容易損壞，要多加小心。可以在花材店或手工藝品店取得。

◯ 永生花

將鮮花經過脫水處理之後上色的花朵。其特徵是宛如鮮花一般鮮豔且五彩繽紛。價格比乾燥花高，但也較為耐久。

✕ 鮮花就NG了

由於鮮花含有水份，因此用來製作浮游花，會導致油品混濁，同時也是發霉的因素。

放 進 瓶 子 前 先 整 理 好 花 朵 吧

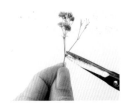

有花莖的花朵

滿天星或繡球花等，這類會分出許多花莖的花朵，會有些花朵取下後僅餘花莖之處，就先用剪刀剪掉吧。

只有花頭的花

玫瑰和康乃馨等只使用花頭的花朵，就先把花莖剪掉吧。

葉片

如果是像假葉樹或海桐花這類葉片，放進瓶中可能會過於密集，因此要隨機剪去葉片，留出一些空間。

花 朵 要 選 擇 能 夠 放 進 瓶 中 的 尺 寸 大 小

　　一般來說，用來製作浮游花的瓶口直徑大約是2㎝左右，但直徑2㎝以上的花也是能放進瓶中的。如同右方照片，由於會從花的背面將其壓進瓶中，因此要確認的不是花朵的直徑，而是花萼（花朵背面膨起來的地方）的大小。

　　但是像茉莉花那種花瓣較硬的花朵，放進瓶裡時，花瓣並不會閉合，很有可能會折斷。另外，如果是花瓣容易散開的花朵，也要多加小心。

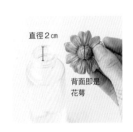

直徑2㎝

背面即是花萼

要選擇花萼比瓶口小的花朵。

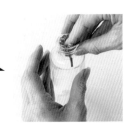

緩緩將花的中央部分壓進瓶子裡。

油品與花朵浮沉狀況

如同12頁上說明的，由於油品比重不同，永生花
會因為吸取液體石蠟而沉下去，但在矽油當中，就算
過了一段時間，也不會下沉。如果是乾燥花，則不管
放進哪種油品裡都會浮起來。請依據想製作的設計概
念，來選擇使用何種油品。

將永生花放進液
體石蠟當中。

將永生花放進矽
油當中。

永生花中的白色花朵容易掉色！

白色永生花用來搭配其他顏色的花朵非常方便，但
如同右方照片可見，白色百日草放進油品中幾個小時
以後，甚至可能變成透明的。

另一方面，晚香玉這類花朵雖然白色會變淡，但顏
色會留得稍微久一些。白色麒麟草和滿天星、以及白
色的乾燥花，即使放進油品當中也還會保留其顏色。

將白色百日草永生花放進
瓶中。

放進液體石蠟當中，可以明
顯發現花瓣變透明了。

花朵的顏色可能會溶進油品中

永生花會因為其染色使用的色素有著水溶性或油溶
性的差異，而使得花放進油品後，可能會溶出顏色。
水溶性色素的顏色不會溶出來，但若是油溶性色素，
只要放進液體石蠟當中，顏色就會溶析出來。

另一方面，矽油不太會讓花朵掉色，因此若非常在
意掉色問題的，建議就使用矽油吧。

將永生花放進液
體石蠟當中。

將永生花放進矽
油當中。

浮游花製作
推薦花材

以下介紹具代表性的乾燥花及永生花材料。
列出的都是經常使用來製作浮游花、可以放進2cm瓶口的花朵。
迷惘於該選擇何種花材時，還請參考。

只有花頭的花

每朵分別只剪下花頭的花，
能在瓶中綻放其存在感，成為設計的一大重心。

玫瑰
約2～3cm

在浮游花世界當中非常受歡迎的玫瑰，顏色非常多樣化，很推薦用來作為主要花卉。

百日草
約3.5～5cm

百日草有著柔和的色彩、是給人感覺非常可愛的花朵。由於白色在放進油品後，會變成透明的，因此要盡力避免使用白色款。

小菊
約3cm

只要放進一朵小菊，便能帶出和風的魅力氣氛。顏色有粉紅、白色及黃色等。

孔雀草
約3.5～4.5cm

孔雀草是尺寸稍大的花朵，但花瓣不易掉落，很容易便能放進瓶中。顏色有粉紅色、綠色等，也非常多樣化。

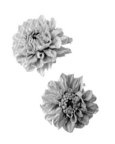

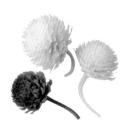

迷你大理花
約3～4cm

有許多栩栩如生的顏色，適合用在可愛的設計上。花瓣容易掉落，因此處理的時候要小心些。

千日紅
約2～3.5cm

即使做成乾燥花，顏色也不太會褪去，花瓣也不容易掉落，非常好處理。有粉紅色和紅色等。

康乃馨
約4～6cm

有較小朵、也有大朵的款式。除了使用一整朵以外，也可以只放進花瓣，一樣能做得非常漂亮。

繡球花
約12～15cm（一簇）

浮游花世界當中最受歡迎的花種。可以使用單一顏色、也可以用兩種顏色。不管是作為主花或是襯托用都沒問題，是個萬能選手。

有長花莖的花朵

使用有一定高度的瓶子時，有長花莖的花朵可大為活躍。修剪出一些高低落差，馬上能成為主角，花朵本身較小的，也能成為名配角。

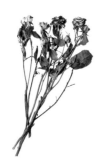

玫瑰
約20 ～ 30cm

乾燥花的玫瑰比鮮花多了些許沉穩的色調。若想營造出復古氣氛時非常適合。

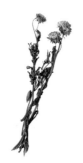

灰光蠟菊
約35 ～ 50cm

灰光蠟菊具有華麗的存在感，非常適合做為主花。在浮游花世界中相當受歡迎，也有店家單獨販售花頭。

黑種草
約35 ～ 50cm

黑種草的形狀非常特別，建議可做為主花。由於花苞尖端閉合、裡面有空氣，因此非常容易浮起來。

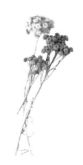

蠟菊
約30 ～ 35cm

一隻花莖上有複數花朵，可以直接使用，只用花頭也很可愛。

星菊（スターフラワー）
約30 ～ 40cm

顏色種類豐富、容易使用的小花。除了可活用其花莖長度來設計以外，也可以只用花頭。

Amareri flower
（アマレリーフラワー）
約30 ～ 40cm

顏色種類豐富，做為搭配色非常方便。其特色是有著宛如圓形按鈕的花頭。推薦想做出可愛設計時，可使用此花。

紫薊
約30 ～ 40cm

具有非常強烈的存在感，適合作為主花。建議想做出沉穩設計時可使用紫薊。另外也有綠色的款式。

洋芫荽（クリスパム）
約30cm

小小的花朵非常密集，具有一定程度的存在感。容易和其他花搭配的名配角。有粉紅色、白色等。

鱗托菊
約30cm

纖細的花瓣及淡雅的色調都給人夢幻飄渺感。花很容易掉落，因此處理的時候要十分小心。

麒麟草
約30 ～ 40cm

大量花苞用來襯托主花，非常推薦使用。要注意花苞很容易掉落。有紫色、綠色等，顏色種類也非常豐富。

山柑科鼠柑屬花朵
（モリソニア）
約40cm

特徵是花朵顆粒比滿天星稍大一些，有著穩固的花軸。花軸柔軟，用來捲細花束非常方便。

澳洲小雛菊
約40 ～ 45cm

好幾朵小花組成、有著自然風格的花卉。能夠保留長花莖使用，也可以剪短綁成一束後使用。

肯特奧勒岡
約40cm

紫色的小小花苞令人憐愛。
除了和其他花卉搭配以外，
簡單作為主花也很可愛。

東方黑種草
約50cm

宛如鬱金香的花形獨具存在
感。顏色種類豐富，有粉紅
色、白色、綠色等等。

兔尾草
約40cm

其特徵是宛如逗貓棒一般，
蓬鬆又軟綿綿的花穗。如果
想做成比較天然風格的設
計，很推薦使用此花。

茶樹
約50cm

小巧卻栩栩如生的顏色，最
適合作為點綴。俐落的葉片
形狀與成熟氛圍的設計十分
相襯。

甜羅勒
約50cm

有著天然風格的乾燥花。葉
片容易損壞，因此建議只使
用花朵。

煙霧樹
約50～55cm

花如其名，特徵就是有如煙
霧一般的花朵。放進油品
後，花朵會飄啊飄地、非常
有幻想風格。

滿天星
約40cm

簡單而能與許多花卉搭配的
名配角。花朵大小及顏色種
類都非常豐富，還有些已經
灑好亮粉的款式。

風輪菜
約30cm

有著宛如小球的花朵讓人覺
得非常可愛。能與顏色鮮豔
的花朵搭配，完美襯托主
角，非常好使用。

果實類、其他

若想做點不太尋常的浮游花，就試著放進果實吧。
果實將能成為設計的重點，展露出不同的個性。

蘚苔

鋪在瓶子底部、用來固定長
花莖非常方便。另外還有橘
色、綠色、紅色等。

迷你松果
約1～1.7cm

宛如小型松實般有著可愛的
形狀。加進這個就會帶出一
些冬日氣氛。

巴西胡椒木
25～30cm

能當主花也能當配角，是浮
游花當中頗受歡迎的材料。
顏色種類也非常豐富，有象
牙色、粉紅色、紫色等等。

Flower cone
（フラワーコーン）
約2cm

形狀宛如花朵一般、非常華
麗的果實。顏色種類非常豐
富，推薦用來做時髦設計。

葉片

能夠好好襯托出主角花卉的葉片。
請依照打算製作的概念，來選擇新鮮、自然、或者復古風格等。

尤加利
約50cm

有著較為沉穩的茶褐色，與稍帶成熟的風格，非常推薦使用。如果是加工成銀色的尤加利，放進油品之後會變成深綠色，這點要多加注意。

鈕釦藤
約40～60cm

藤蔓非常柔軟，如果將其彎曲為如同描繪Ｓ字型放入平中，將非常美麗。葉片很容易掉落，因此處理的時候要特別小心。

武竹
約40～50cm

細小且鮮嫩的綠色給人活力十足的感覺，也很容易做為點綴色使用。也有萊姆綠色的款式。

假葉木
約30～40cm

其令人聯想到南方國度的鮮嫩綠色給人深刻的印象。放進油品後，葉脈會變得有些透明、十分美麗。

尤加利葉
約60cm

偏白色的葉片。放進油品當中後會只殘留葉脈。非常能夠襯托出主花的好用葉片。

銀扇草
約70～75cm

宛如洋芋片外型一般的葉片非常有個性，就算作為主花，也非常具存在感。尤於是乾燥花，並沒有柔軟度。

小葉尤加利
約60cm

比尤加利 小一點，特徵是宛如堅果般的葉片。雖然有些堅硬，但因為是永生花，還是具有一定程度的柔軟度。

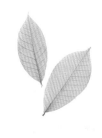

透明葉脈片
約5.5～7cm

如其名所示，是指有葉脈、透明的葉片。可以不經意地襯托出主花，另外還有卡其色及白色等。

奧勒岡
（品種：Santa Cruz）
約50cm

圓滑且帶些紫色的葉片給人女人味的感覺。尤於是乾燥花，並沒有柔軟性。也非常適合使用在復古設計當中。

Fibigia
（フィビギア）
約50cm

有著水彩色調、圓圓形狀的葉片，適合搭配流行感的設計。另外還有粉紅色、綠色、白色等。

小木棉
約30～35cm

其特徵是前端有著宛如松果形狀的葉片。若想做比較有個性的設計、或是帶點男性感的作品時，推薦可使用此葉片。

海桐花
約50cm

葉片及花莖柔軟，非常好處理。容易彎曲，因此和其他花朵一起做花束的時候非常方便使用。

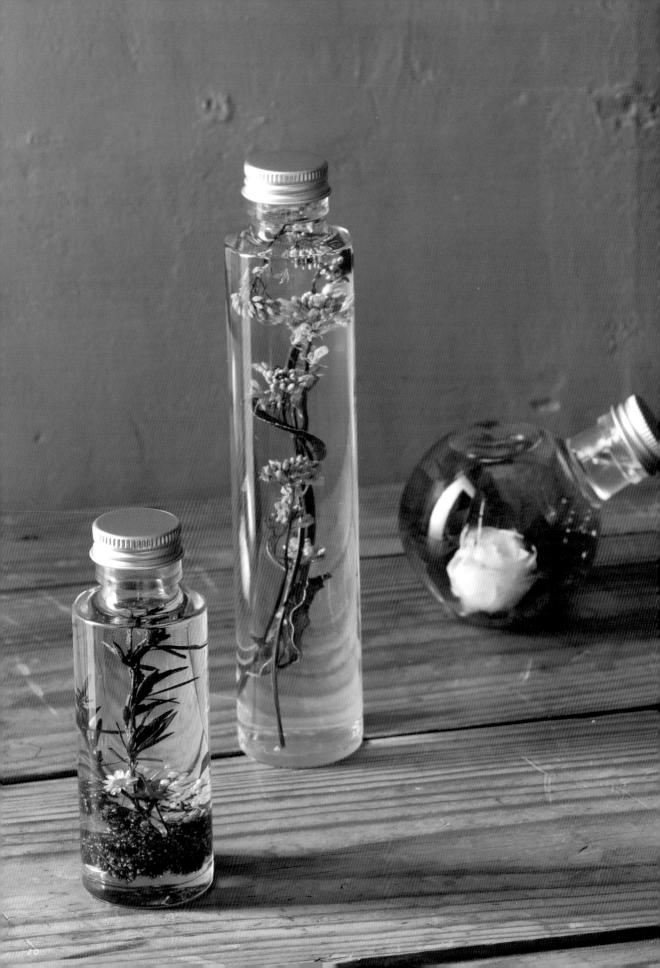

Chapter 1

基本款
浮游花

浮游花中的油品會聚集光線、閃閃發亮,只要放在一邊,就能使房間熠熠生輝。

以下就介紹只使用花材與油品的基本製作方式。

使用的油品,可以是液體石蠟或者矽油都沒關係。

拿到了喜歡的花材以後,就趕快試著做做看吧。

浮游花
基本製作方式

首先就介紹只用一種花材，
製作非常簡單的浮游花。
變更花朵長度，放進兩三支，
就算簡單也能做得非常奢華。

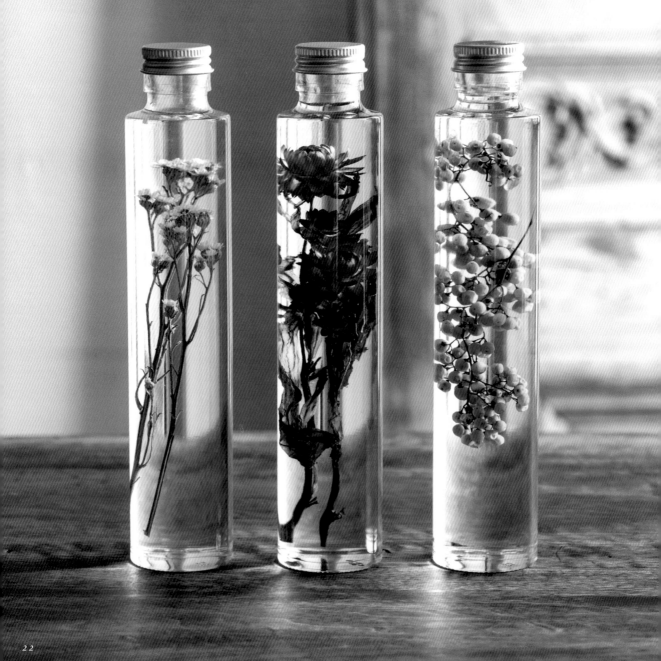

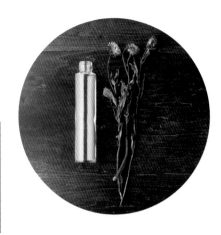

材料

- **瓶子**（圓柱型 200mℓ）
- **油品** 約200mℓ

關 於 份 量

油品或蠟的份量，會因使用花材的大小、蠟塊切割的大小、或者填充方式而異。因此請作為大概的參考即可。

花 材

- **灰光蠟菊**

工 具

- **基本用具**（參考P.10）

製 作 方 式

1 配合瓶子的大小，剪斷花材。

2 一邊思考該如何呈現花朵的樣貌，一邊調整每支花朵的長度。將多餘的葉片拔除，留出空間。

3 將花朵由短至長，依序放入瓶中。

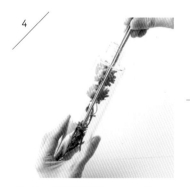

4 注意不要讓花朵糾纏在一起，以鑷子調整位置。

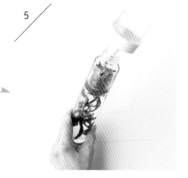

5 將油品注入罐中，約到瓶頸處。蓋上蓋子。

完 成

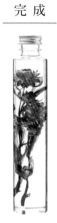

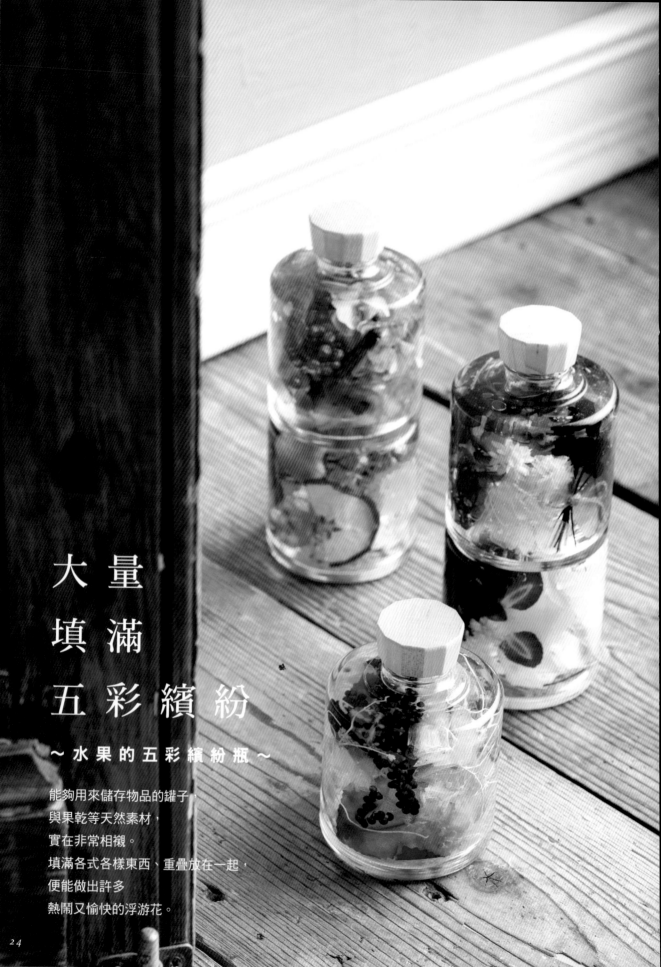

大量
填滿
五彩繽紛

～ 水果的五彩繽紛瓶 ～

能夠用來儲存物品的罐子，
與果乾等天然素材，
實在非常相襯。
填滿各式各樣東西、重疊放在一起，
便能做出許多
熱鬧又愉快的浮游花。

材 料

- 瓶子（可疊放儲存罐 180mℓ）
- 油品 約180mℓ

花 材

- Flower cone（綠色）
- 繡球花
 （綠色、黃色、
 淺黃色、灰綠色）
- 果乾（柚子、蘋果）

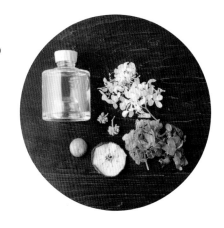

工 具

- 基本用具
- 美工刀
- 切割用墊板

製 作 方 式

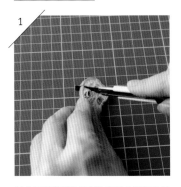

1

以美工刀將果乾切割為能夠放進瓶中的
尺寸大小。

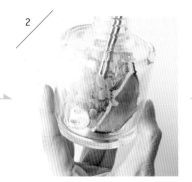

2

放進果乾之後，將繡球花放在果乾後
方，把果乾壓往靠玻璃的方向。

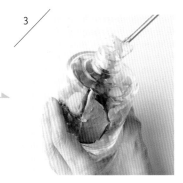

3

將flower cone及繡球花都填放至瓶中。

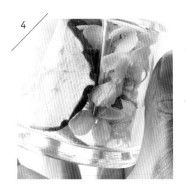

4

以鑷子調整花材的位置。

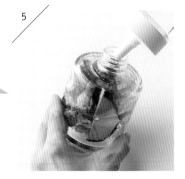

5

將油品注入罐中，約到瓶頸處。蓋上蓋
子。

完 成

鋪上藻類
集中
花朵

～玻璃瓶中的小小庭院～

將細長的花朵插在藻類上加以固定，
花兒就不會在瓶中東倒西歪，
也能維持適當的空間。
宛如將那些在庭院綻放的
小小花朵們
直接放入瓶中一般。

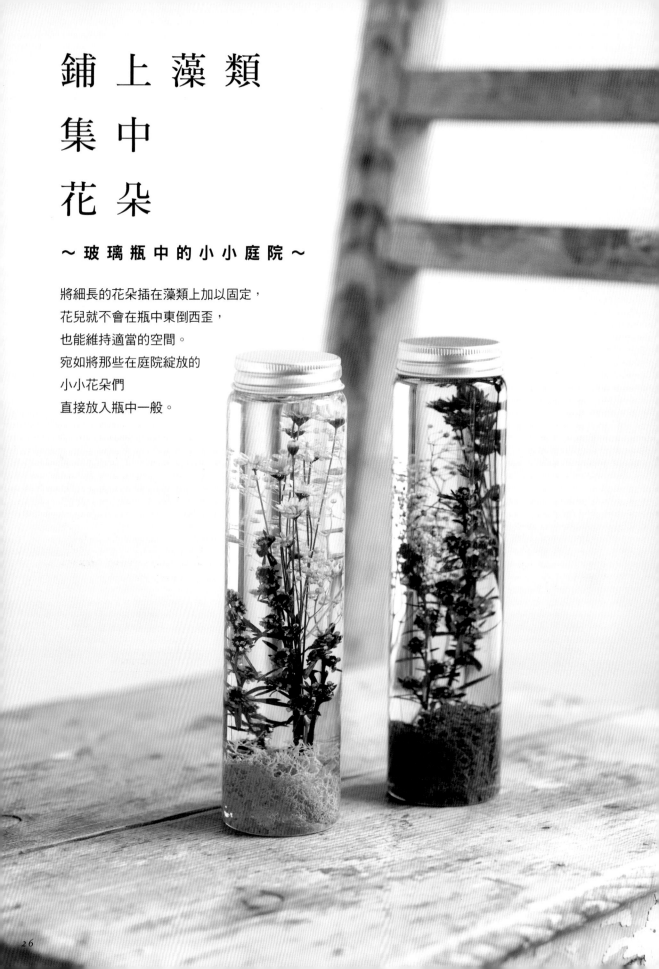

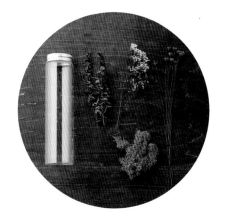

材料

- 瓶子（大圓柱型 200㎖）
- 油品 約200㎖

花材

- 星菊
 （仿生粉紅色）
- 藻類（紫紅色）
- 茶樹（淺紫灰色）
- 滿天星（粉紅色 × 白色）

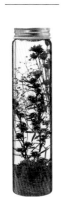

用具

- 基本用具

製作方式

1

首先思考準備如何呈現花朵的樣貌，再將其剪斷，做出高低落差。

2

將藻類鋪在瓶底。

3

像是要將花材種進藻類一般，將花材由低到高的順序放入。

4

以鑷子調整花材的位置。

5

將油品注入罐中、蓋上蓋子。

完 成

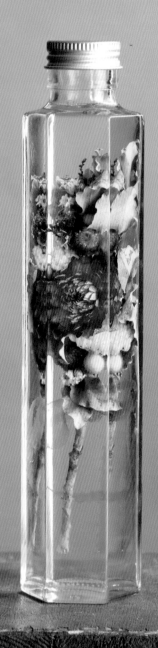

將花束密封於當中

～Especially for you～

試著將花卉一朵朵編織而成的花束完整封進瓶中。
放進比瓶口還大的花束，能夠釀造出不可思議的存在感。

DÉLÉGATION du PERSONNEL

材 料

- 瓶子（六角柱 200㎖）
- 緞帶 20㎝
- 鐵絲（直徑＃28）30～40㎝
- 油品 約200㎖

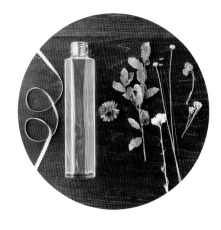

花 材

- 澳洲小雛菊（白色）
- 蠟菊（藍綠色）
- 灰光蠟菊（粉紅色）
- 迷你西洋蓍草（白色）
- 星菊（紫羅蘭色）
- 海桐花（清新黃色）
- Amareri flower（黃色）

用 具

- 基本用具

製 作 方 式

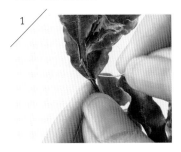

1

將鐵絲捲在海桐花的花莖前端處。鐵絲的前端要穿過繞捲花莖的鐵絲。

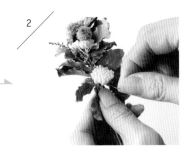

2

將小花們沿著海桐花的花莖，以鐵絲纏繞上去。由於綁上灰光蠟菊之後就會無法通過瓶口，因此請先留下之後要放置灰光蠟菊的空間。

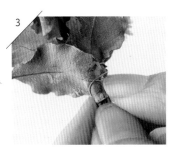

3

將鐵絲沿著步驟②的花束下方纏繞，繞到約7㎝之後就剪斷，將鐵絲尾端穿過一開始繞在花莖上的鐵絲。

4

將花束翻到背面。為了不讓鐵絲曝露在外，以黏膠來黏貼海桐花的葉子，遮住鐵絲。

5

將多片葉子包覆一開始用來當中心的花莖，使用黏膠固定。

6

綁上緞帶並且以黏膠固定，放進瓶中。

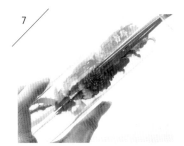

7

放入沾有黏膠的灰光蠟菊，小心不要掉落。就放在步驟②時空出來的位置上。

8

等到黏膠乾燥固定之後，將油品注入罐中，約到瓶口處，然後蓋上蓋子。

完 成

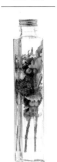

使花朵看來
大而美麗

~ 玫瑰與繡球花的安置方式 ~

將花朵放入球型瓶中,
使它看起來大且華麗吧。
在圓滾滾的瓶子裡
端正坐好的白色玫瑰、
以及同樣色系的花朵緞帶,
給人一種成熟又可愛的氣氛感。

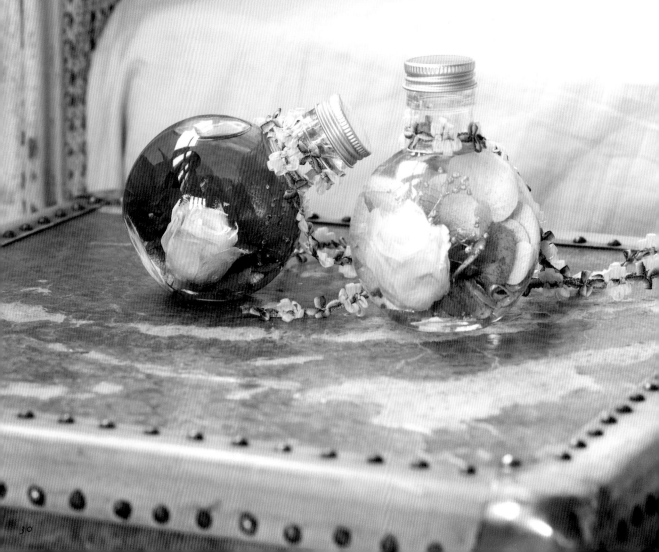

材料

- 瓶子（雙底瓶 180㎖）
- 油品 約180㎖
- 緞帶（長度適宜）

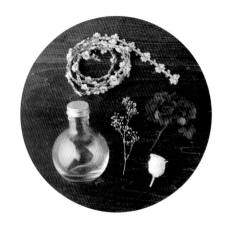

花材

- 繡球花（大紅色）
- 玫瑰（白色）
- 滿天星（銀色）

用具

- 基本用具

製 作 方 式

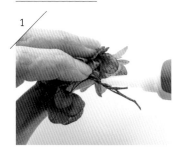

1

切割取下適當份量的繡球花。將花莖湊成一束，擰在一起後以黏膠固定。

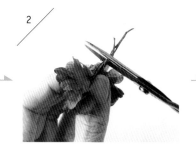

2

剪斷不要的花莖，整理到只剩下花瓣的部分。

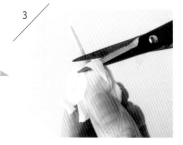

3

剪下玫瑰的花萼和花莖。這麼做的話，就能讓玫瑰在瓶中綻放。

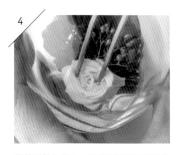

4

將花材放入瓶中，以鑷子調整花材的位置。並且用鑷子將玫瑰花的花瓣張開。

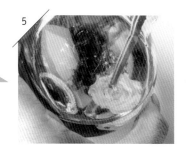

5

將油品注入瓶中，到剛好蓋過玫瑰左右，以鑷子輕巧拉開玫瑰花瓣，使當中的空氣散出。

6

將油品注入罐中，約到瓶頸處。蓋上蓋子。

完 成

Point

注意不要傷到瓶中的玫瑰花，請輕巧地打開它。若裡頭有空氣，就會在油品中往上漂浮，因此讓花朵看起來美麗的小訣竅，就是要確實地讓裡面的空氣散出。

使用花朵以外的
東西，
讓浮游花
更加豐富

能放入瓶中的素材，
不僅僅侷限於花卉。
不管是已經用不上的鍊墜、或者舊郵票等等，
使用手邊的材料，
試著做出一個獨一無二的
浮游花吧。

Herbarium + Glass Doll

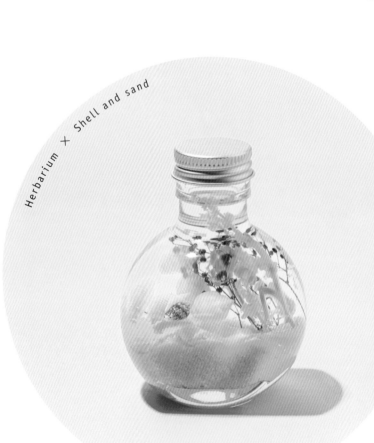

玻璃中的
小娃娃
十分可愛

試著讓不透明的玻璃小狗，
站在大理花上。旁邊放上許
多洋芫荽的小花，就像是小
狗在花田中玩耍一般，成了
一頁故事中的插圖。

Herbarium + Shell and sand

貝殼與砂
營造出
夏日海洋風景

小小的貝殼也是非常適合浮
游花的材料。在模擬海浪的
白色及藍色彩砂上，放了洋
芫荽的花枝和滿天星，看起
來就像是海藻與珊瑚一般。

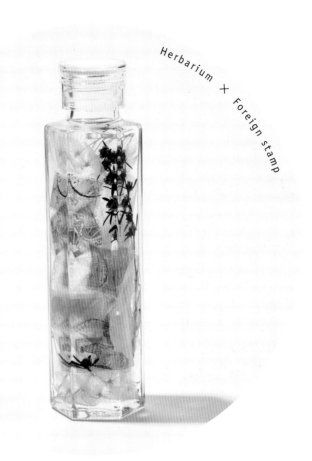

Herbarium × Foreign stamp

用外國郵票
混搭出
時髦風格

把用過的郵票貼在尤加利葉
上，再添上一些茶樹的花
朵。尤加利葉浸泡在油品當
中後，會只留下葉脈，能襯
托出五彩繽紛的郵票花樣。

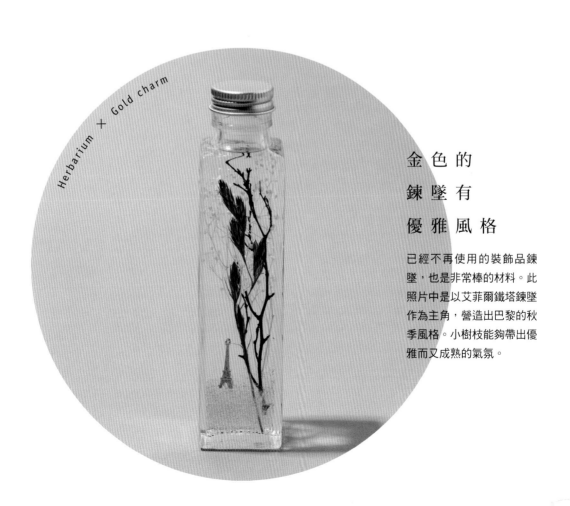

Herbarium × Gold charm

金色的
錬墜有
優雅風格

已經不再使用的裝飾品錬
墜，也是非常棒的材料。此
照片中是以艾菲爾鐵塔錬墜
作為主角，營造出巴黎的秋
季風格。小樹枝能夠帶出優
雅而又成熟的氣氛。

Chapter 2

自由搭配
顏色與材料的
浮游花

本章當中介紹的是，
將蠟及染料應用在浮游花上的技巧。
將浮游花著色、或者將花朵固定在浮游狀態；
又或者讓真珠漂浮在瓶中等，這些進階的技巧，
能夠更加拓展設計的寬廣度。

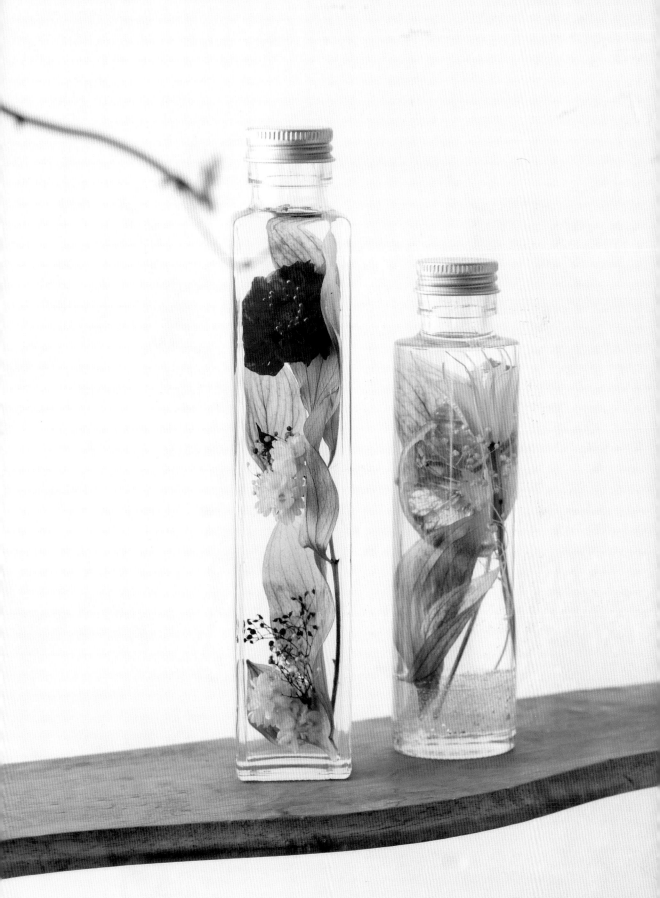

追加 準備物品

本篇章起，會加上一些新的材料，如蠟等，使得以一般製作方式無法做到的「騰出空間」、「讓珍珠漂浮於當中」、「做成兩層顏色」等設計也納入囊中。

追 加 備 齊 的 用 具

ＩＨ電磁爐

大賣場等販售的家庭用ＩＨ電磁爐。

溫度計

由於必須以高溫熔化蠟塊，因此要準備能夠測量到200℃的溫度計。

攪拌棒

用來一邊攪拌蠟塊一邊加熱，使其熔化。

琺瑯鍋

用來加熱蠟塊。如果是能放在電磁爐上的鍋子，也可以不使用琺瑯製的。

鍋墊

用來放置熱騰騰的鍋子。

電子秤

用來測量蠟塊份量。

材 料

熔點72℃水晶蠟

這是由液體石蠟混合樹脂所製作的果凍狀蠟塊。表面觸感是黏答答的感覺、但是有彈性。加熱之後會變回液體。

熔點115℃水晶蠟

熔點較高的水晶蠟。表面並不會給人黏答答的感覺，而是宛如有彈性的軟糖。加熱之後會成為液體，但不太好熔化，因此要多留心。

染料

使用蠟燭染色時會用到的油溶性染料。可以用美工刀削切，和蠟一起熔化就能幫蠟上色。

蠟 與 油 品 的 搭 配 組 合

根據蠟與油品不同的搭配組合，會造成著色的蠟液顏色擴散方式不同；以及因折射率不同等，
臨界線呈現出的模樣也會有所相異。這是之後製作技巧的基礎，還請參考以下表格。

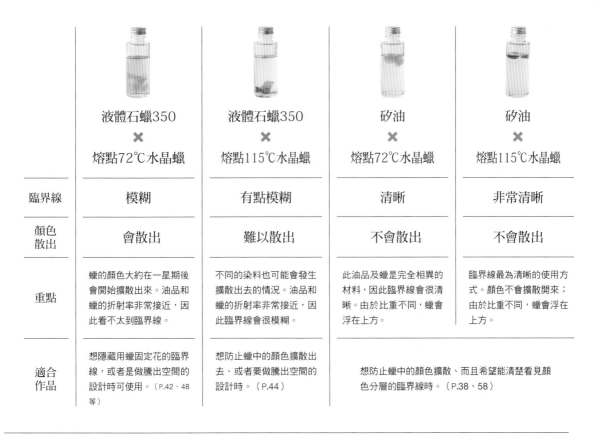

	液體石蠟350 ✕ 熔點72℃水晶蠟	液體石蠟350 ✕ 熔點115℃水晶蠟	矽油 ✕ 熔點72℃水晶蠟	矽油 ✕ 熔點115℃水晶蠟
臨界線	模糊	有點模糊	清晰	非常清晰
顏色散出	會散出	難以散出	不會散出	不會散出
重點	蠟的顏色大約在一星期後會開始擴散出來。油品和蠟的折射率非常接近，因此看不太到臨界線。	不同的染料也可能會發生擴散出去的情況。油品和蠟的折射率非常接近，因此臨界線會很模糊。	此油品及蠟是完全相異的材料，因此臨界線會很清晰。由於比重不同，蠟會浮在上方。	臨界線最為清晰的使用方式。顏色不會擴散開來；由於比重不同，蠟會浮在上方。
適合作品	想隱藏用蠟固定花的臨界線，或者是做騰出空間的設計時可使用。（P.42、48等）	想防止蠟中的顏色擴散出去、或者要做騰出空間的設計時。（P.44）	想防止蠟中的顏色擴散、而且希望能清楚看見顏色分層的臨界線時。（P.38、58）	

蠟 塊 熔 化 方 式

水晶蠟是一般也會被用來做蠟燭的材料。
熔點非常高，但若過熱可能會引發燃燒，因此熔化時要非常小心。

 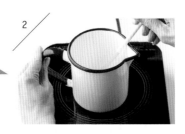 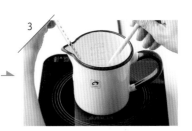

以剪刀剪斷蠟塊
以剪刀將蠟塊剪為1～2cm塊狀，放入鍋內。剪小小塊的會比較好熔化。

以小火緩慢加熱
若火力開得太大，會冒出煙來，因此要用小火緩慢地加熱。由於並不是非常好熔化，因此不能離開鍋邊、要用攪拌棒一邊攪拌，一邊待其熔化。

以溫度計邊測量溫度邊熔化
熔化到一定程度之後，要測量溫度。由於可能會引發閃火，因此要將溫度控制在140℃以下。還沒熔化的部分，就用鍋中餘熱繼續熔化。

2 層的浮游花①

下層染色

～兔子棲息的小小森林～

將正面寬闊的威士忌瓶，打造為一個小小舞台，做出宛如故事風格的浮游花。
從繡球花背後探出臉龐的兔子，實在是非常可愛。

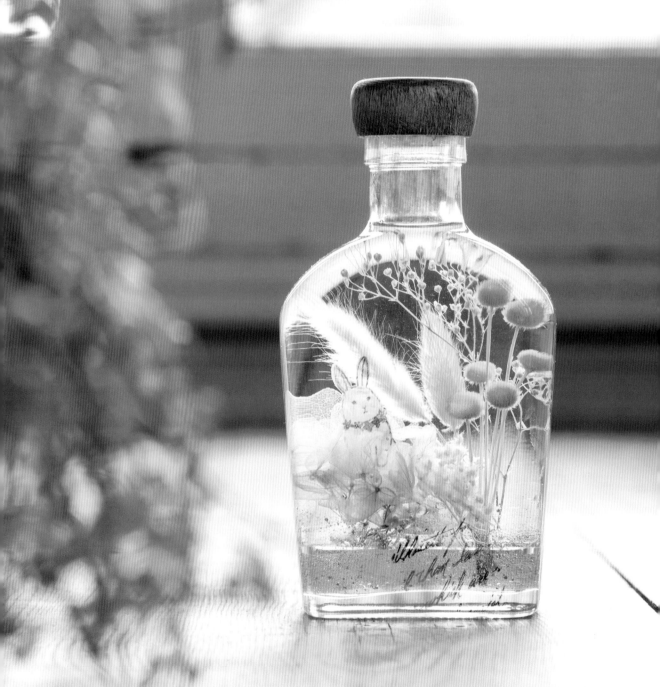

材　料

- 瓶子（威士忌瓶 180㎖）
- 熔點115℃水晶蠟
 約60g
- 染料（灰綠色、鈷藍色）
- 印在紙上的兔子圖樣
- 矽油 約150㎖
- 鐵絲
- 銀箔

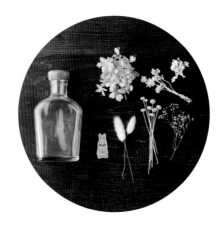

花　材

- Amareri flower（黃色）
- 繡球花（藍綠色）
- 滿天星（黃綠色）
- 洋芫荽（白色、黃色）
- 兔尾草（白色、粉紅色）

用　具

- 基本用具
- 美工刀　● 錐子
- 追加準備物品（參考P.36）

製 作 方 式

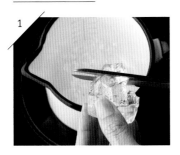

1

將水晶蠟60ｇ切成小小塊的，放進琺瑯鍋中，以ＩＨ電磁爐的小火熔化它。

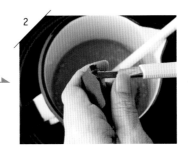

2

放進銀箔，以灰綠色和鈷藍色的染料幫水晶蠟上色。

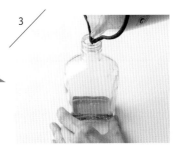

3

到了140℃，就將其倒進瓶中，高度大約是由瓶底高1～1.5㎝左右，等待它變回較為濃稠的狀態。

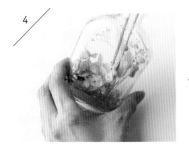

4

將Amareri flower綁成一束，趁水晶蠟還柔軟的時候插進去。另外再將其他花材也搭配安排好位置。

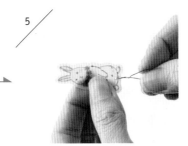

5

將印刷在紙上的兔子下方用錐子打個洞，將鐵絲穿過去綁好。

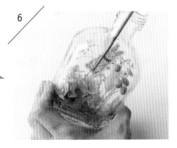

6

將兔子放進瓶中，從繡球花上方將鐵絲插進水晶蠟裡。

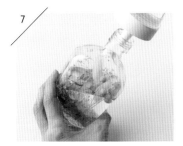

7

將油品注入罐中，約到瓶頸處。蓋上蓋子。

完　成

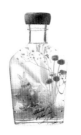

Point

關於水晶蠟的份量，要先預估在將水晶蠟注入瓶中時，可能會在鍋子裡開始凝固，因此要熔化的份量，必須比實際使用份量多一些。為了不讓顏色擴散到油品當中，因此使用熔點115℃的水晶蠟，油品則使用矽油。

上層染色

～遊玩顏色的大理花彩瓶～

將瓶子上層段著色，放在陽光下，便能灑下五彩繽紛的影子。
製作各種不同顏色的浮游花罐，並排放在一起，可愛度也會倍增。

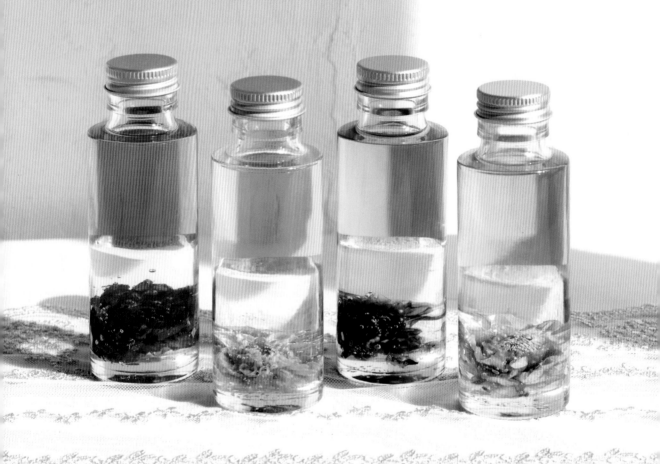

材料

- 瓶子（圓柱型 100㎖）
- 油品（液體石蠟）約50㎖
- 乙醇 約40㎖
- 水性染料
- 水晶蠟熔點72℃

 約50g

花材

- 迷你大理花（粉紅色）

用具

- 基本用具
- 紙杯
- 追加準備物品

製作方式

1

以ＩＨ電磁爐的小火熔化50g水晶蠟。

2

到了100℃，就注入瓶中，高度大約是從瓶底算起0.5㎝左右。

3
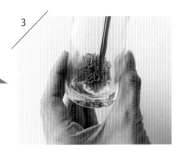
將迷你大理花放入瓶內，以鑷子調整方向後，使其在蠟中固定。

4
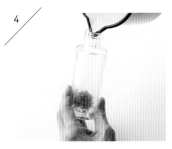
將剩下的水晶蠟淋在大理花上，注入瓶中。要注意一定要蓋過整朵大理花所有部份。

5
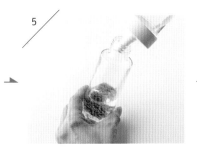
將油品50㎖注入瓶中。

6
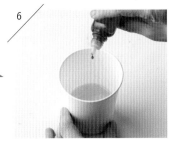
量好乙醇40㎖倒入紙杯中，滴幾滴水性染料進去，調成自己喜歡的色調。

7

將步驟⑥的乙醇注入罐中，約到瓶頸處。蓋上蓋子。

完成

Point

由於只加熱少量水晶蠟的話，很容易冒出煙來、非常危險，因此熔化的量，要比預定使用量多一些。乙醇碰到花的話，會使花卉褪色，因此在步驟④中以水晶蠟確實覆蓋蓋花朵，正是讓作品完美的訣竅。

自由自在
區隔空間

～光線通過的道路～

如果只灌注油品進去，花朵就會向下沉。
我們試著讓花飄浮起來吧。
讓花與花之間產生空間，
使大量光線得以通過，
便能使花卉看起來更加美麗閃耀。

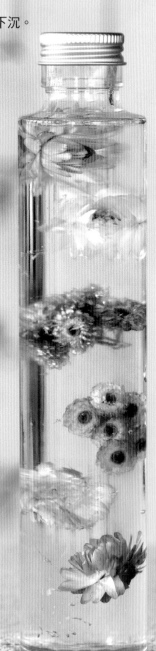

材料

- 瓶子（圓柱型 200㎖）
- 熔點72℃水晶蠟
 70～100g
- 油品（液體石蠟）約100㎖

花材

- 蠟菊（粉紅色、藍色）
- 灰光蠟菊（粉紅色、黃色）

用具

- 基本用具
- 電子秤

製作方式

1

將水晶蠟切為2㎝左右的小塊。

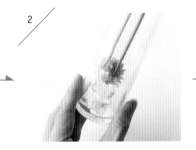

2

將步驟①的蠟塊放兩三個到瓶中，然後放入灰光蠟菊。

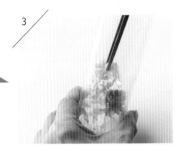

3

之後再放兩三塊蠟塊進去、然後放灰光蠟菊。放蠟塊的空間在注入油品之後，會成為空出來的位置。

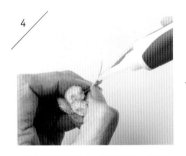

4

接下來將蠟菊綁成一束後剪短，使用黏膠來固定花莖。

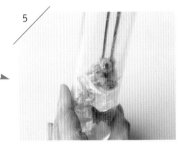

5

再放入兩三塊蠟塊之後，將步驟④的蠟菊放入瓶中。

6

重複以上步驟。依照蠟塊→花材的順序，將物品放入瓶中。

7

將油品注入罐中，約到瓶頸處。蓋上蓋子。

完 成

Point

注意調整蠟塊的位置，讓花朵左右錯開，就能夠做得非常漂亮。由於蠟塊大小會影響放進去的數量，因此要一邊觀察展現出來的樣子一邊放入。

讓色彩漂散在油品中

～黃昏時分的樹蔭下～

使用蠟塊與染料，就能讓顏色在瓶中浮游。
不經意灑在當中的金箔，
營造出宛如樹蔭下閃閃發亮的陽光景色。

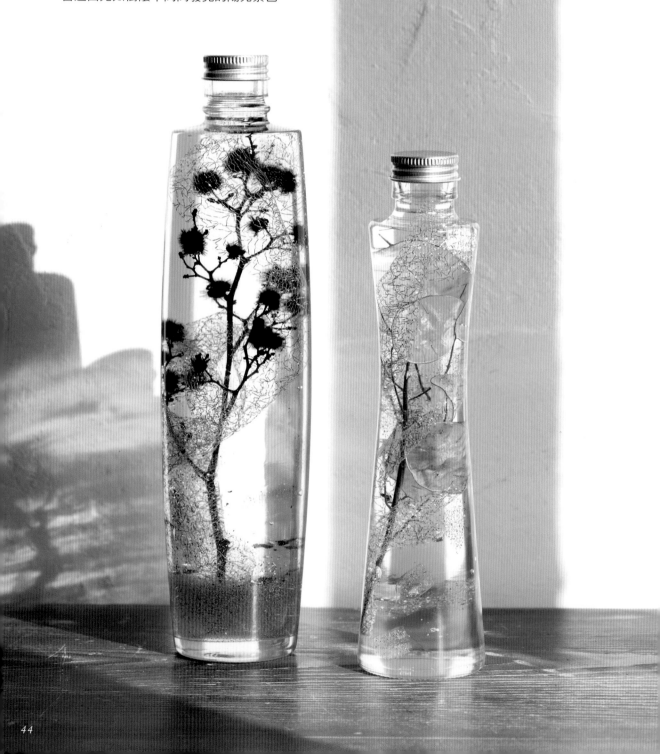

材料

- 瓶子（曲線瓶 200㎖）
- 染料（象牙色）
- 熔點115℃水晶蠟
 約50g
- 熔點72℃水晶蠟
 70～100g
- 金箔 • 緞帶 50㎝
- 油品（液體石蠟）約100㎖

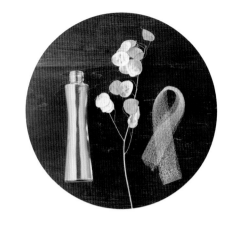

花材

- 銀扇草

用具

- 基本用具
- 鋁製淺盤
 （約5×3×3㎝）
- 追加準備物品
- 美工刀

製 作 方 式

1
量取50g的熔點115℃水晶蠟，將它切碎後，以ＩＨ電磁爐小火加熱熔化。

2
將象牙色染料添加至熔化的蠟當中著色，並且添加金箔。

3
到了140℃左右，就倒進鋁製淺盤中。

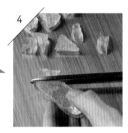

4
待其凝固之後，以剪刀將凝固的蠟塊剪為1㎝左右隨機塊狀。

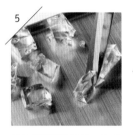

5
將另外準備的熔點72℃水晶蠟剪為約2㎝大小的塊狀。

6
將緞帶輕輕纏繞在銀扇草上。若把緞帶勾在樹枝上纏繞，就不容易脫落。

7
將纏繞好的緞帶下端，以黏膠固定在樹枝上。上端就勾在樹枝上。

8
將步驟⑤中剪好的蠟塊與步驟④的染色蠟塊，以鑷子隨機放入瓶中，大約到瓶高三分之一處。

9
將步驟⑦的銀扇草放入瓶中。

10
將兩種不同顏色的蠟塊，隨機放入銀扇草與緞帶的空隙之間。

11
將油品注入罐中，約到瓶頸處。蓋上蓋子。

完 成

讓文字浮游

~ Message in a bottle ~

讓喜愛的文字浮游當中，蘊藏訊息的浮游花。
以康乃馨的花瓣及彩色沙粒打造出立體感。

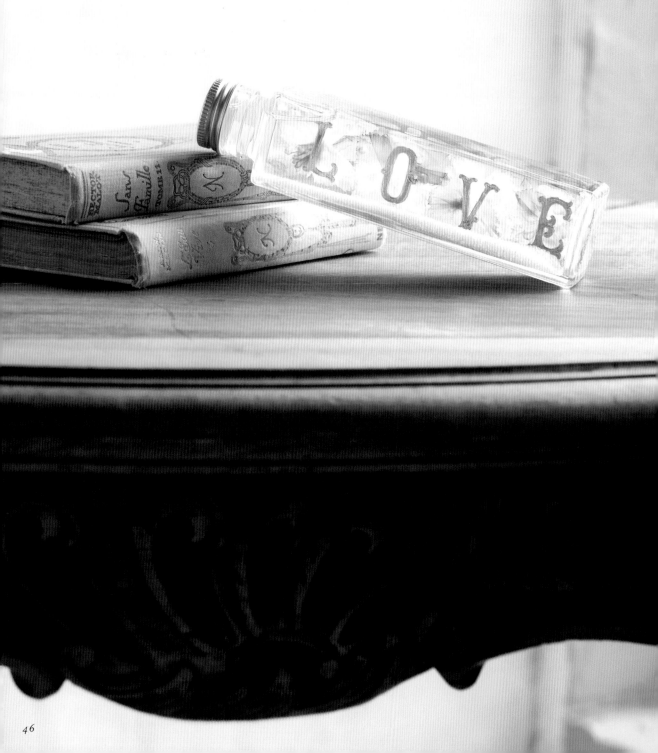

材 料

- **瓶子**（圓角柱型 150㎖）
- **文字貼紙**
- **塑膠板**（厚度約0.03㎜）
- **油品** 約150㎖
- **彩色沙粒**（粉紅色）

花 材

- **康乃馨**
 （紅白雙色、藍紫雙色）

用 具

- **基本用具**
- **美工刀**
- **切割墊** • **直尺**
- **透明膠帶**
- **影印紙** • **原子筆**

製 作 方 式

1

以直尺在影印紙上測量並畫出瓶子的草稿。

2

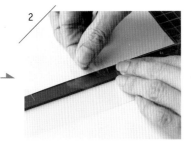

將塑膠板疊在步驟①的草稿上，以透明膠帶固定。

3

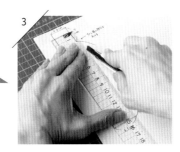

以美工刀將草稿形狀切割下來。

4

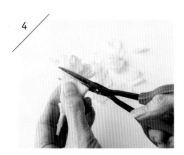

剪碎康乃馨的花瓣。

5

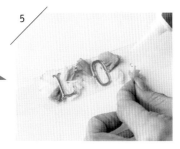

以黏膠將文字和花瓣，貼在步驟③中切割好的塑膠板上。

6

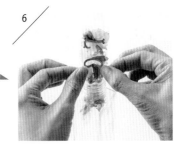

將塑膠板放入瓶中，注意塑膠板要調整到瓶子中央位置。

7

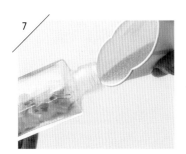

放入適當份量的彩色沙粒。

8

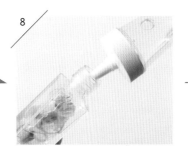

將油品注入罐中，約到瓶頸處。蓋上蓋子。傾斜瓶身，讓沙粒平行移動到適合的位置。

完 成

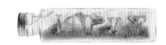

螺 旋 狀 浮 游 的 花 瓣

～ 花 瓣 的 迴 旋 曲 ～

想欣賞描繪出螺旋形狀、宛如在舞蹈般的花瓣，
就使用寬廣的瓶子、幫它們準備一個寬敞的舞台吧。
要準備多少顏色的禮服呢？真讓人期待不已。

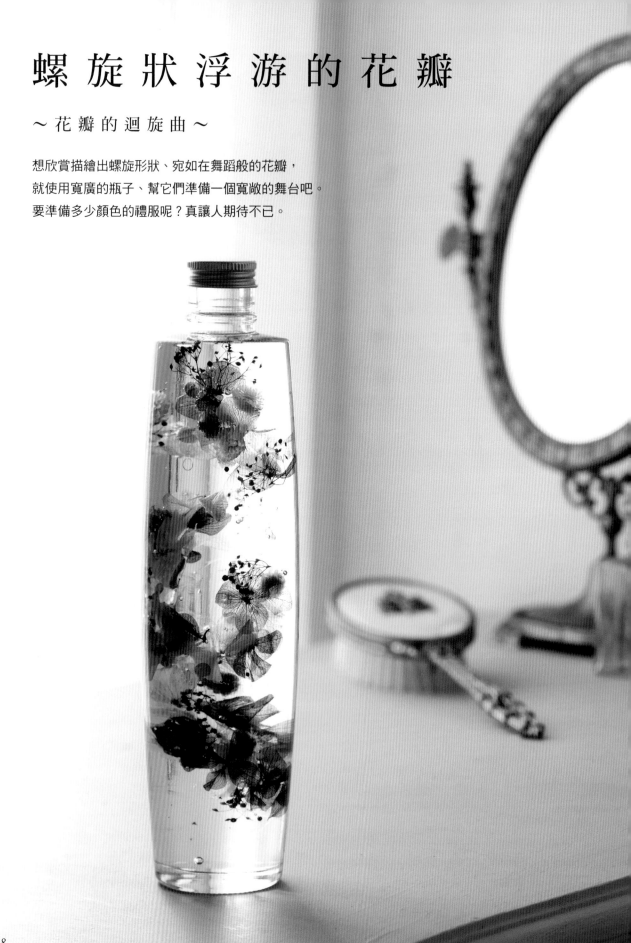

材料

- 瓶子（樽桶型 500㎖）
- 裝飾珠子
- 熔點72℃水晶蠟
 約400g
- 油品（液體石蠟）約200㎖

花材

- 繡球花
 （紫紅色、橘黃色、紫色）
- 蠟菊（黃色、粉紅色）
- 滿天星（紅色）

用具

- 基本用具
- 淺盤（30×10×1.5cm）
- 追加準備物品

製作方式

1

剪去繡球花及蠟菊的花莖。滿天星則剪為一支支分開的樣子。

2

以ＩＨ電磁爐的小火，加熱100℃熔化約200ｇ左右的水晶蠟。

3

將熔化的蠟倒入淺盤中，使其深度大約在3mm左右。

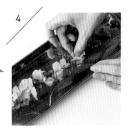

4

將步驟①中處理好的繡球花黏貼在水晶蠟上，控制寬度在2cm以內。

5

將滿天星添加在繡球花之下，大概分散在五處。

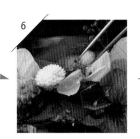

6

將蠟菊和裝飾珠子貼在蠟上，隨意的3～4處即可。

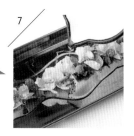

7

將鍋中剩下的蠟再次加熱到100℃左右，使其熔化，在花材及珠子上薄薄地淋一層。

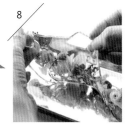

8

等到水晶蠟完全固化，就小心的將它從淺盤上剝離、翻個面。

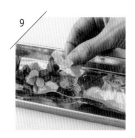

9

蠟的後方也逐步黏貼上步驟①中處理好的繡球花。

10

將滿天星添加在繡球花之下，大約分散在三處左右。

11

將蠟菊黏貼在蠟上，大約3～4處。

12

將鍋中殘留的蠟，再次加熱到100℃熔化，淋在花材上使其固定。

Next ▲ Page

13

將材料從淺盤上剝離，沿著花瓣邊緣修剪水晶蠟，只留大約2cm以下寬度。

14

將此花緞帶剪斷為3：2比例的兩段。

15

在花緞帶上稍微淋一點油品，使其沾濕。

16

將沒有熔化的水晶蠟200 g切為2cm大小的塊狀，放進大約10個到瓶中。

17

將步驟⑮中短的那個，慢慢放入瓶中。

18

全部放進去之後，以鑷子將其調整為螺旋形狀。

19

如果只有這樣，它會整條沉下去，因此要再將切小塊的水晶蠟填塞進空隙之間。

20

以鑷子調整水晶蠟塊和花緞帶的位置，使蠟塊支撐住花緞帶。

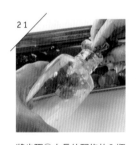

21

將步驟⑮中長的那條放入瓶中。

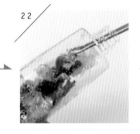

22

以鑷子將花緞帶調整為螺旋形狀。

23

繼續放入2cm大小的蠟塊，填滿空隙位置。

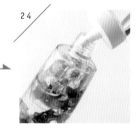

24

將油品注入罐中，約到瓶頸處。蓋上蓋子。

完成

Point

若將花材黏得太過擁擠，會無法放入瓶中，因此要小心、不能貼得太滿了。若覺得要轉成螺旋形狀太難，就在步驟⑲當中慢慢注入油品，利用浮力來緩慢調整。

讓 珍 珠
與 金 箔 浮 游

~ 樹 木 葉 片 上 的 露 珠 ~

浮游在瓶中的珍珠，
宛如由樹木葉片上滴落的早晨露珠，
這是一款有著女性凜然美麗氣質的浮游花。

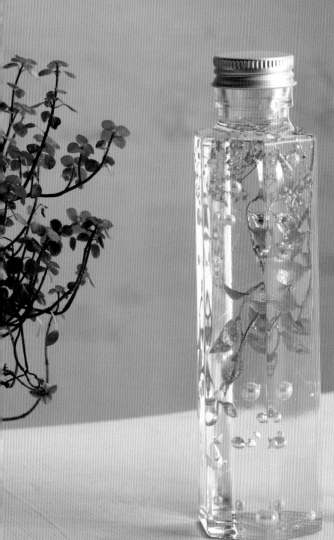
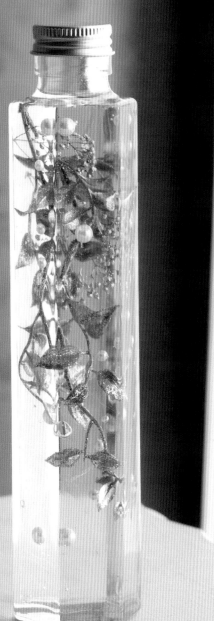

材料

- 瓶子（六角柱型 200㎖）
- 珍珠
- 熔點72℃水晶蠟
 約200g
- 油品（液體石蠟）約100m𝓁

花材

- 人造花
 （葉片類型）
- 滿天星（銀色）

用具

- 基本用品
- 淺盤（15×12×1.5㎝）
- 追加準備物品
- 竹籤

製作方式

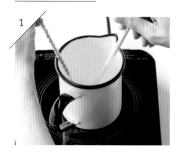

1

將水晶蠟約100g放入琺瑯鍋中，再以IH電磁爐的小火加熱至100℃，使其熔化。

2

將水晶蠟倒入淺盤中，厚度約為5mm。

3

待水晶蠟固化，將珍珠間隔1.5㎝左右一字排開。

4

將剩下的蠟再次加熱至100℃熔化，淋在珍珠上直到蓋過珍珠。

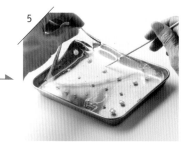

5

待水晶蠟固化，以竹籤等物品由邊緣將水晶蠟剝下。

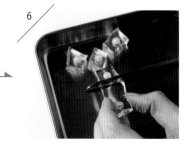

6

以珍珠為中心，將水晶蠟剪為約1.5㎝大小的塊狀。

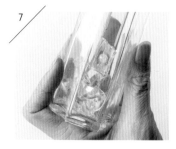

7

將沒有熔化的水晶蠟剪為2㎝大小塊狀，放入瓶中。當中隨意穿插步驟⑥裡有珍珠的蠟塊。

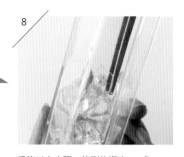

8

重複以上步驟，放到約瓶高5㎝處。

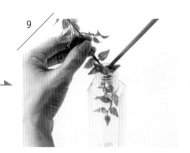

9

將人造花的葉片放入瓶中。

10

將2cm蠟塊及有珍珠的蠟塊放入瓶中，填補葉片之間的空隙。

11

重複以上步驟，放到瓶高約四分之三處。

12
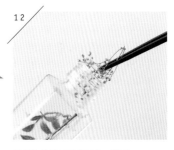

將銀色的滿天星朝下放入瓶中。

13
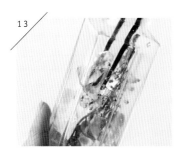

將剩下的蠟塊放入瓶中填補空隙，放到約瓶肩高度。

14
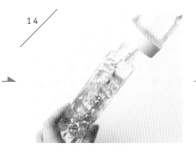

將油品注入罐中，約到瓶頸處。蓋上蓋子。

完成
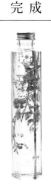

能幫油品上色嗎？

第2章當中介紹的是使用蠟塊及乙醇上色的技巧。
但油品也和蠟塊一樣，能夠用蠟燭用的油性染料上色。

彩色油品浮游花

製作方式

❶將油品（液體石蠟）放入鍋中，以ＩＨ電磁爐的小火加熱至60℃。

❷切下喜歡的染料顏色，放入鍋中攪拌。

❸將想使用的花材放入瓶中。

❹待步驟②的油品冷卻之後，注入罐中約到瓶頸處，蓋上蓋子。

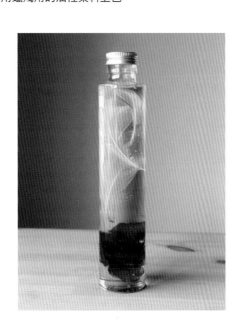

上色過深會造成花朵看不清楚，因此訣竅是染成淺一點的顏色。

Chapter 3

妝 點 季 節 的
浮 游 花

將不同花材放入瓶中做成浮游花,
也能讓人感受四季更迭的樣貌。
本章當中就以妝點季節活動作為主題,
介紹以前述各種技巧製成的浮游花。
由於不需要擔心它枯萎,用來當作贈禮,對方應該也會很開心。

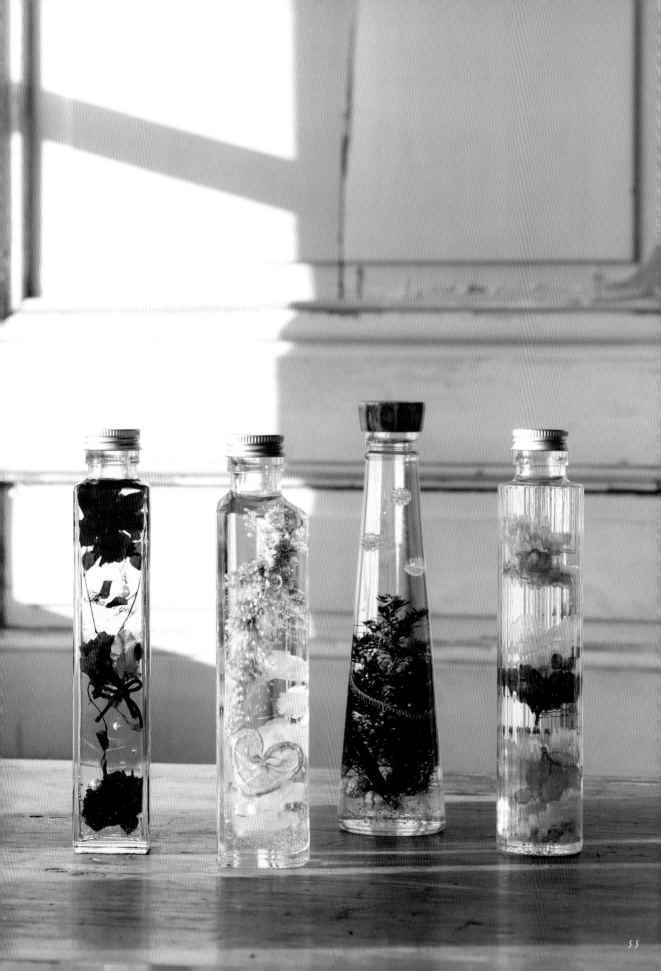

和 風 ～日本風格色彩～

妝點出和風樣貌的浮游花，
重點就在於必須
取得枝梗及葉片的平衡。
放進紅白色、或者黃色搭配紫色，
便能夠拓展出美麗的日本風格。

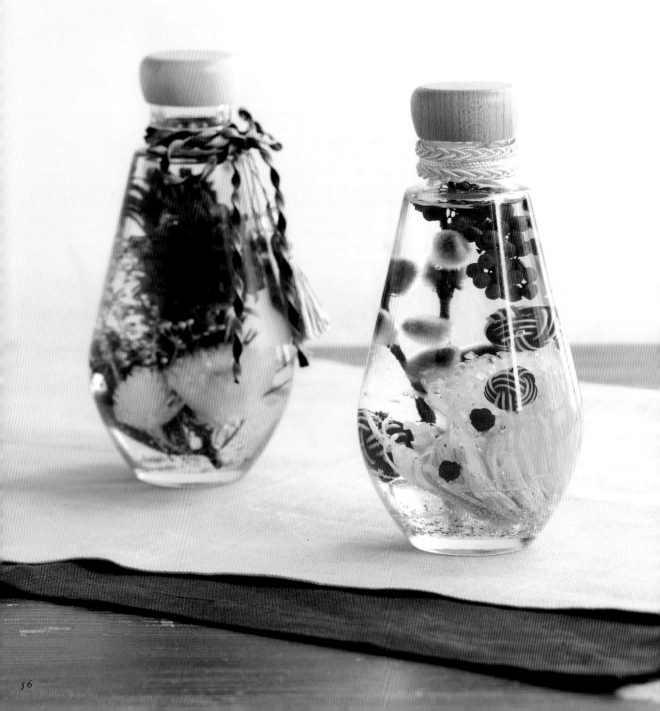

材料

- 瓶子（電燈泡型 200㎖）
- 緞帶 適當
- 熔點72℃水晶蠟
 約150g
- 金箔
- 水引繩結（大、小）
- 油品（液體石蠟）約100㎖

花材

- Anastasia菊花
 （アナスタシア）（黃色）
- 巴西胡椒木（紅色）
- 細柱柳

用具

- 基本用具
- 追加準備物品

製作方式

1
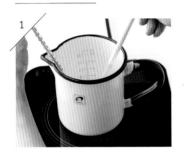
將100ｇ水晶蠟切成2㎝大小的塊狀。以ＩＨ電磁爐將剩下的50ｇ水晶蠟以小火加溫至100℃熔化。

2
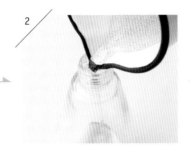
將金箔加入步驟①中熔化的蠟塊裡攪拌，倒進瓶中。

3
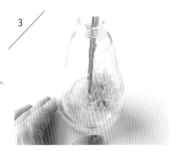
趁蠟還沒有凝固之前，將Anastasia菊花放入瓶中固定。

4
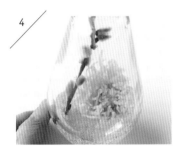
將細柱柳插在蠟上。

5
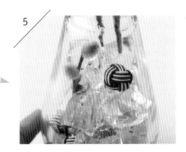
放進水引繩結，為了使其不會浮起來，使用2㎝塊狀水晶蠟將繩結卡在中間。

6
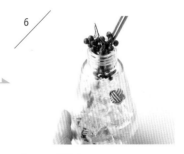
放入巴西胡椒木。

7
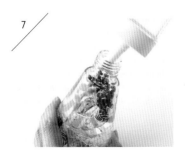
將油品注入罐中，約到瓶頸處。蓋上蓋子。

完成

Point

電燈泡型的瓶子底面較為寬闊，因此大朵花會看起來很顯眼。細柱柳很容易脫落，處理的時候要小心一點。

情人節

～ 戀 愛 中 的 檸 檬 浮 游 花 ～

雖然巧克力也很棒，但這次情人節，
要不要試著做瓶浮游花呢？
用粉紅色的漸層色搭配愛心形狀的檸檬，
營造出粉紅檸檬水般的酸甜氣氛。

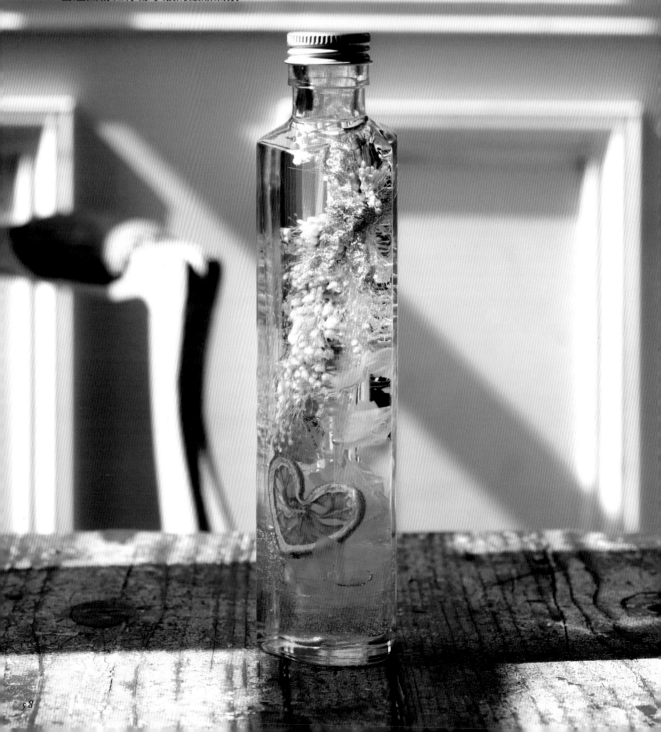

材 料

- 瓶子（心型 200㎖）
- 熔點115℃水晶蠟
 約60g
- 鐵絲（尺寸#28）
- 緞帶 25㎝
- 染料（蘭花紫色）
- 矽油 約170㎖

花 材

- 繡球花（白色×粉紅色）
- 山柑科鼠柑屬花朵
 （モリソニア）（粉紅色×綠色）
- Agrostis truncatula
 （アグロスティス）（米白色）
- 心型檸檬片

用 具

- 基本用具
- 追加準備物品
- 美工刀

製 作 方 式

1

以ＩＨ電磁爐小火熔化60g水晶蠟，加熱至140℃左右。

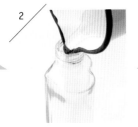

2

放入蘭花紫色染料，倒進瓶中至高度約3㎝左右。

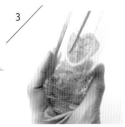

3

將檸檬片與繡球花放入瓶中，以繡球花從檸檬片後方壓住檸檬片，使檸檬維持在前方。

4

將山柑科鼠柑屬花繞著Agrostis truncatula邊緣，以鐵絲綑綁起來。剪斷鐵絲之後，將鐵絲的尖端插進纏起來的鐵絲當中。

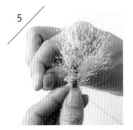

5

繼續讓山柑科鼠柑屬花在前、Agrostis truncatula在後方，以鐵絲纏繞上去。

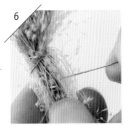

6

重複步驟⑤，捲到差不多12㎝長的時候，就剪斷鐵絲，將鐵絲的尖端插進纏起來的鐵絲當中。

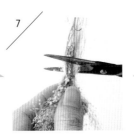

7

自鐵絲往下1.5㎝處剪斷花莖。

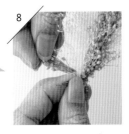

8

取一束山柑科鼠柑屬花沿著鐵絲繞一圈，遮住鐵絲。

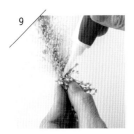

9

以黏膠固定繞在鐵絲外的山柑科鼠柑屬花。將其倒立之後，在固定處綁上緞帶。

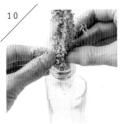

10

將步驟⑨做好的花束放入瓶中。

11

將油品注入罐中，約到瓶頸處。蓋上蓋子。

完 成

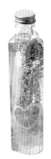

母親節

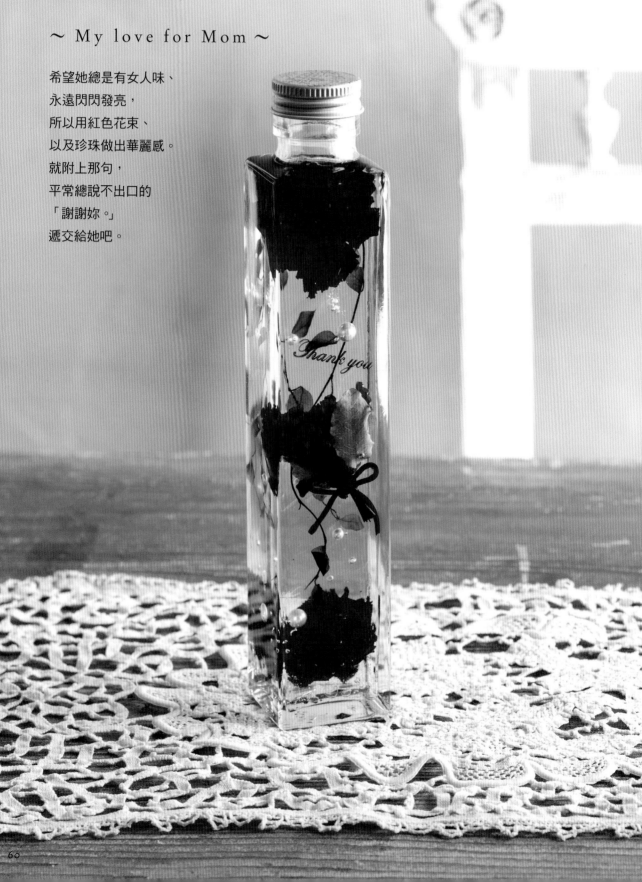

~ My love for Mom ~

希望她總是有女人味、
永遠閃閃發亮，
所以用紅色花束、
以及珍珠做出華麗感。
就附上那句，
平常總說不出口的
「謝謝妳。」
遞交給她吧。

材料

- 瓶子（正方柱型 200mℓ）
- 熔點72℃水晶蠟
 約180g
- 鐵絲（尺寸#28）
- 珍珠
- 緞帶 20cm
- 油品（液體石蠟）約100mℓ

花材

- 康乃馨（紅色）
- 鈕釦藤
- 海桐花（清新黃）
- 星菊（紅色）

用具

- 基本用具　熱熔膠槍
- 烘焙紙　竹籤
- 淺盤（5×3×3cm）
- 追加準備物品

製作方式

依據52頁的步驟要點，以30g水晶蠟固定珍珠。另外將100g水晶蠟切為2cm塊狀。

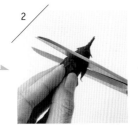

剪除康乃馨的花萼。

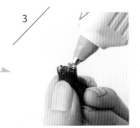

以熱熔膠槍從後方固定所有花瓣，放在烘焙紙上。做兩朵出來。

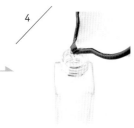

將剩下的50g水晶蠟加熱至100℃熔化，倒進瓶中至高約1cm處。

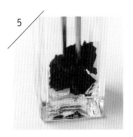

將步驟③的康乃馨放一朵至瓶中，固定在蠟上。

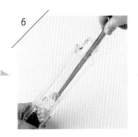

將步驟①做好的珍珠和2cm塊狀水晶蠟隨機地放入瓶中，到高約3cm處左右。

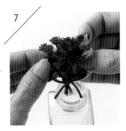

將小雛菊及海桐花弄成花束的樣子，以鐵絲繞兩圈。綁上緞帶後放入瓶中。

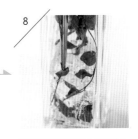

將鈕釦藤沿著瓶子背面插入空隙中。

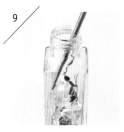

再隨機放入2cm塊狀水晶蠟及珍珠約3cm高。

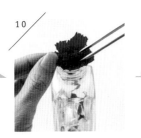

將步驟③的康乃馨放入瓶中，調整位置。

將油品注入罐中，約到瓶頸處。蓋上蓋子。

完成

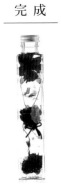

夏季

～晚涼～

統一使用藍色系的繡球花、
與海玻璃一同放入
直線條紋的玻璃瓶中。
於夏季放在窗邊，
欣賞給人涼爽感的光線吧。

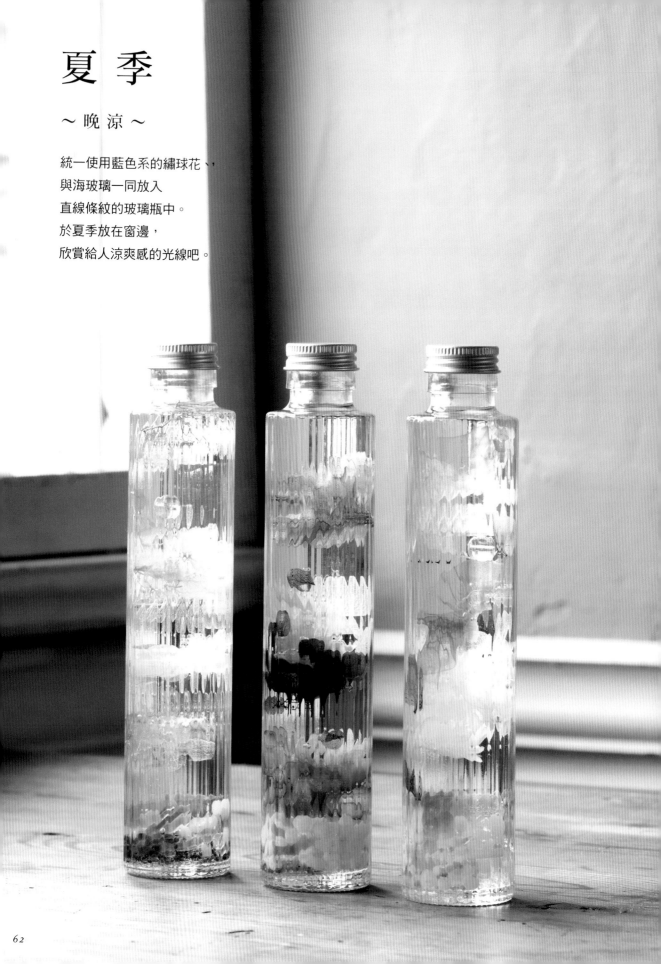

材料

- **瓶子**
 （有條紋形狀的圓柱瓶 200㎖）

- **海玻璃**
- **捷克手工藝品珠**
 （チェコビーズ）

- **熔點72℃水晶蠟**
 70～100g

- **油品** 約100㎖

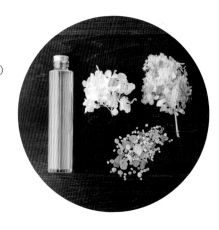

花材

- **繡球花**
 （白藍雙色、白色）

用具

- **基本用具**
- **電子秤**

製作方式

1

將海玻璃及捷克手工藝品珠放入瓶中。

2

將水晶蠟切為2㎝塊狀，放4個左右到瓶中。

3

剪去繡球花上不需要的花莖，放入瓶中。

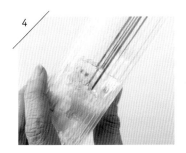

4

再放4個左右的2㎝塊狀水晶蠟進去。

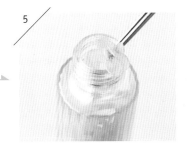

5

重複以上步驟，一直放到瓶子差不多裝滿。

6

將油品注入罐中，約到瓶頸處。蓋上蓋子。

完成

Point

這裡就乾脆點，試著用有條紋形狀的瓶子吧。折射會變得更多、當中的花材雖然會變得輪廓非常模糊，但藉由隔出中間的空間，光線也會擴散得十分有趣，給人非常涼爽的印象。

聖 誕 節

～ 聖 誕 節 降 雪 之 夜 ～

使用圓錐型的瓶子、及狀似雪花的捷克手工藝品珠，做出宛如雪花球的浮游花。
一邊做著小小的聖誕樹，嘴裡可能忍不住就哼起了聖誕歌曲呢。

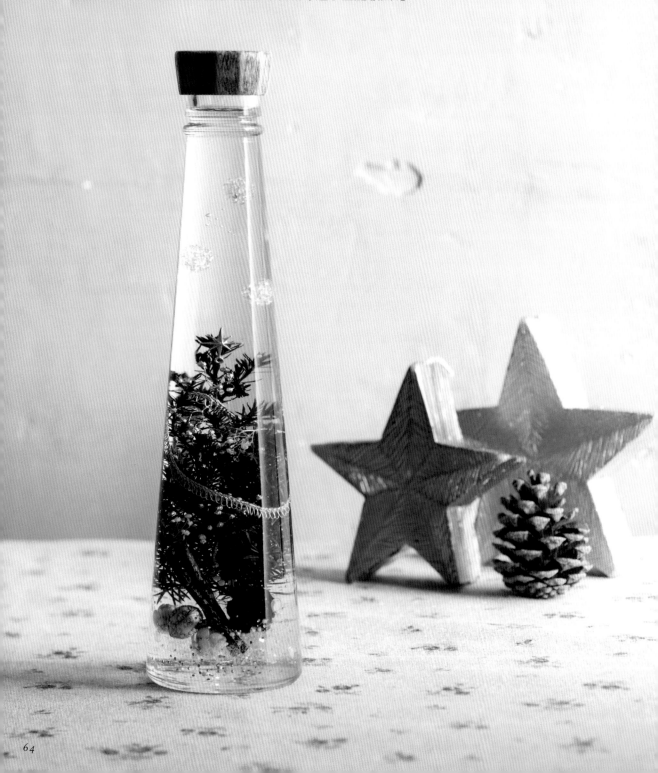

材料

- 瓶子（圓柱型 200㎖）
- 捷克手工藝品珠
- 星星裝飾品
- 粒狀藝品珠　鐵絲
- 金色緞帶25㎝
- 金箔
- 熔點72℃水晶蠟
 約100g
- 油品（液體石蠟）約100㎖

花材

- 雪松
- 迷你松果（紅色）
- 星菊（紅色）
- 滿天星（銀色、白色）
- 小樹枝　玫瑰松果

用具

- 基本用具
- 熱熔膠槍
- 追加準備物品

製作方式

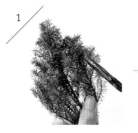

1
以剪刀將雪松修剪成聖誕樹的樣子。

2
以熱熔膠槍將星星裝飾黏在樹頂，將金色緞帶捲繞在樹上，一樣用熱熔膠固定。

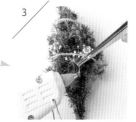

3
將雛菊的花莖剪斷，同時將滿天星剪成小枝，各自以熱熔膠隨意黏在樹上。

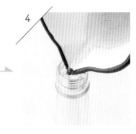

4
以ＩＨ電磁爐小火加熱到100℃，熔化50ｇ水晶蠟，添加金箔之後倒入瓶中，大約瓶中高度3㎝處。

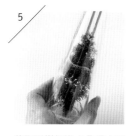

5
將聖誕樹插進水晶蠟中固定。

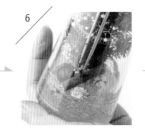

6
等到蠟凝固以後，將迷你松果、捷克手工藝品珠、玫瑰松果放在聖誕樹下。

7
將剩下的水晶蠟切為2㎝塊狀，放進瓶中蓋過聖誕樹。

8
將藝品珠放在水晶蠟之間。重複步驟⑦及⑧，填充至接近瓶口處。

9
將油品注入罐中，約到瓶頸處。蓋上蓋子。

完成

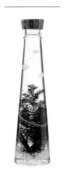

Point

聖誕樹放入瓶中後，樹枝會比縮的原先預想的還要緊密。在放入瓶子前，先拉開枝葉之間的距離，讓它變得清爽些吧。

愉 快 欣 賞
浮 游 花
創 意 集

要不要試著讓浮游花變身成蠟燭、
裝飾品、香氛精油瓶等實用物品呢？
除了作為室內裝飾用途以外，似乎也能發現浮游花的嶄新欣賞方式呢。

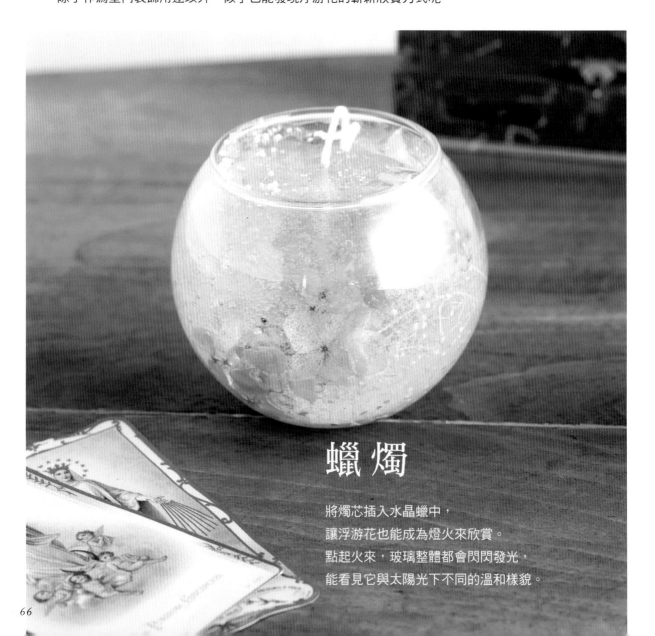

蠟 燭

將燭芯插入水晶蠟中，
讓浮游花也能成為燈火來欣賞。
點起火來，玻璃整體都會閃閃發光，
能看見它與太陽光下不同的溫和樣貌。

材料

- 玻璃杯（大、小）
- 燭芯（直徑4cm用）
- 熔點72℃水晶蠟
 約50g
- 染料（土耳其藍）

花材

- 繡球花
 （橘黃色、萊姆青色）
- 滿天星（白色）

用具

- 基本用具
- 美工刀
- 竹籤　●免洗筷
- 追加準備物品

製作方式

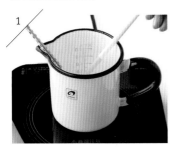

1

以ＩＨ電磁爐小火加熱至100℃，熔化30g水晶蠟。

2

添加土耳其藍色的染料為其上色，倒進小玻璃杯中。

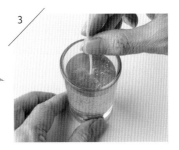

3

凝固到一半左右，就用竹籤戳出一個洞，插進已經過蠟（※）的燭芯。

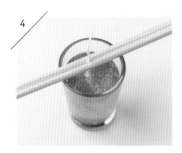

4

用免洗筷夾著燭芯，使其固定不動，直到水晶蠟完全凝固。

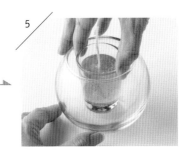

5

將小玻璃杯放在大玻璃杯中。

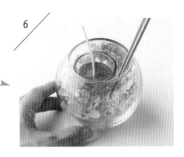

6

在大小玻璃杯之間放進花材。

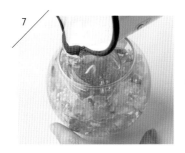

7

以ＩＨ電磁爐的小火加熱至85～90℃，熔化剩下的水晶蠟後，倒入花與花的縫隙之間。

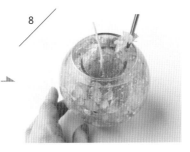

8

最後再點綴一些繡球花。

完 成

※過蠟：蠟燭芯必須先浸泡在熔化的蠟中，再以廚房紙巾擦拭，去除多餘蠟份。

燈具

將花材放進油燈之內，
做成浮游花的燈具吧。
將外國風格的燈具點上火焰，
欣賞與平常不一樣的空間。

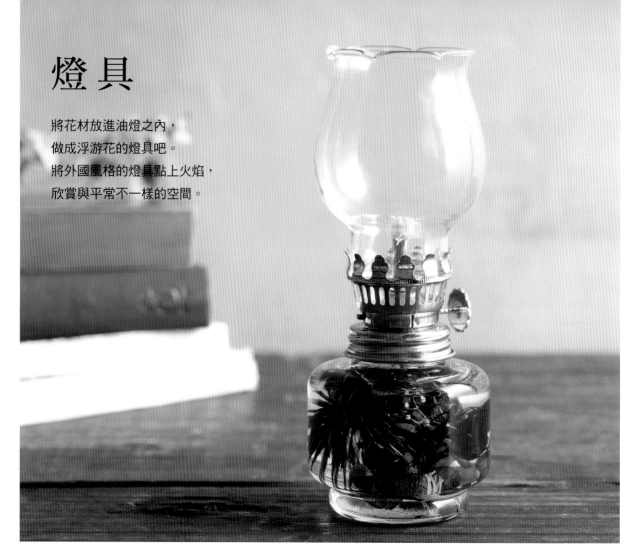

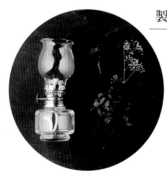

材料

- 燈用油
 約100㎖
- 燈具

用具

- 基本用具
- 紙杯

花材

- Silver daisy
 （シルバーデイジー）（藍色）
- 滿天星（銀色）
- 繡球花（藍色）

製作方式

1

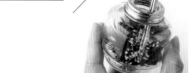

將Silver daisy與滿天星靠著玻璃放，然後將繡球花放在這兩種花的後方。

2

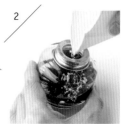

將燈用油注入罐中，約到瓶肩處。

3

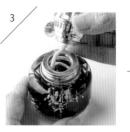

將燈芯放入、藏在花材當中，蓋上蓋子。

完成

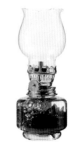

※燈具的容器及燈芯由於需要點火，因此請準備專用物品。燈芯長度調整方式等，請遵循購買時取得的說明書。

耳 環

將花朵關在玻璃球體內，
把浮游花搭配成耳環。
不要塞太滿、欣賞在球體當中
漂啊漂啊的花朵吧。

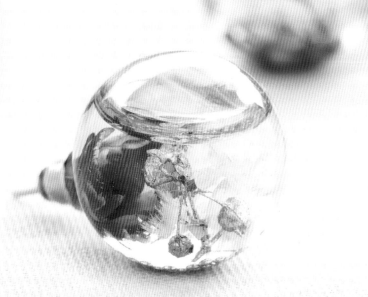

製 作 方 式

1

將金珠與花材放入玻璃球中。

2

以滴管將油品滴進玻璃球裡，約至八分滿。

3

在球體開口處以黏膠固定零件。

完 成

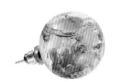

材 料

- 玻璃球
 （直徑1.6cm）
- 球體用
 耳環零件
- 金珠
- 油品 少量

花 材

- 雛菊（橘色）
- 洋芫荽（黃色）
- 滿天星（銀色）

用 具

- 基本用具
- 滴管

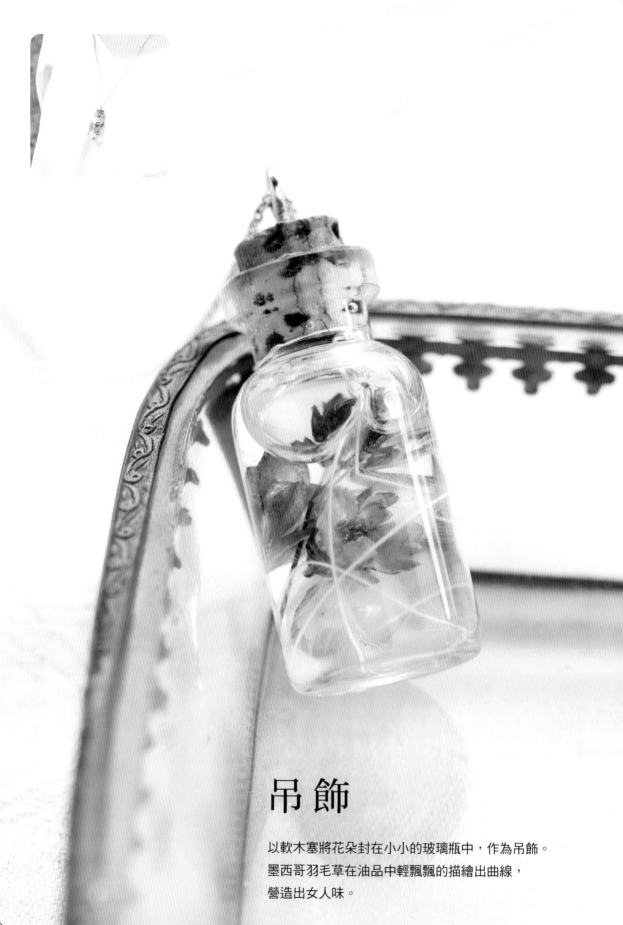

吊 飾

以軟木塞將花朵封在小小的玻璃瓶中，作為吊飾。
墨西哥羽毛草在油品中輕飄飄的描繪出曲線，
營造出女人味。

材料

- 裝飾用珠
- 油品 少量
- 附軟木塞的迷你玻璃瓶
- 羊眼螺絲 1個
- 鍊條 約60cm
- O圈 2個
- 鍊扣 1個
- 長度調整鍊 1條

花材

- 星菊（紫色）
- 肯特奧勒岡（紫色）
- 墨西哥羽毛草（白色）

用具

- 基本用具　• 尖嘴鉗
- 斜口鉗　• 滴管

製作方式

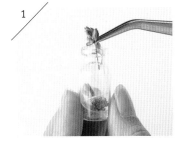

1
將裝飾用珠及花材放入迷你玻璃瓶中。

2
以滴管將油品注入瓶中，約到瓶頸處。

3
將軟木塞沾上黏膠後蓋上。

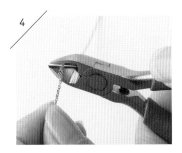

4
以斜口鉗將鍊條剪為需要的長度。

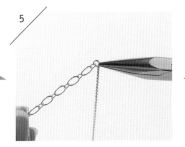

5
使用尖嘴鉗，以O圈連結鍊條及長度調整鍊。

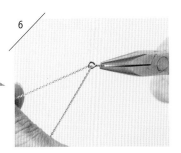

6
將鍊條穿過羊眼螺絲。

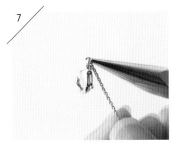

7
使用尖嘴鉗，以O圈連結鍊條及鍊扣。

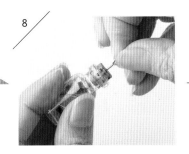

8
將羊眼螺絲沾上黏膠後，鑽進軟木塞中。

完成

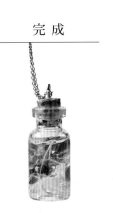

香氛
精油瓶

將乾燥玫瑰花
舖進紅酒的醒酒瓶中，
讓它營造出
復古的氣氛吧。
以細樹枝
取代擴香枝，
打造出天然樣貌。

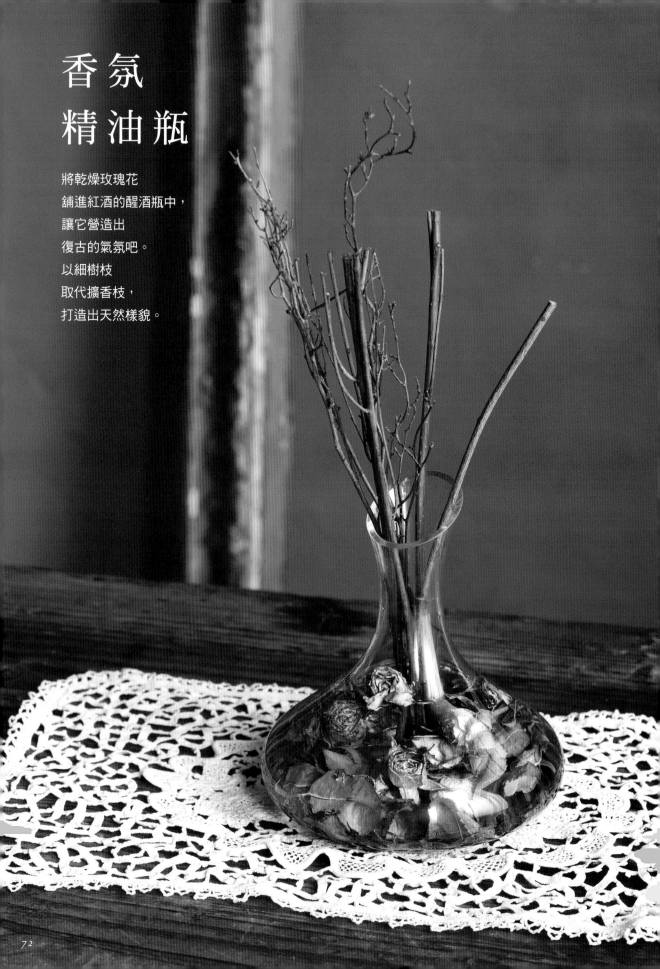

材 料

- 迷你醒酒瓶 500㎖
- 熔點72℃水晶蠟
 約250g
- 油品（液體石蠟）約150㎖
- 精油
- 乙醇 約100㎖

花 材

- 樹枝捆
- 乾燥玫瑰

用 具

- 基本用具
- 追加準備物品

製 作 方 式

1

將花設置在醒酒瓶中。

2

以ＩＨ電磁爐小火加熱至90～95℃左右熔化水晶蠟。

3
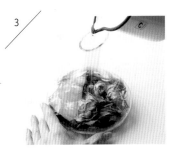
將步驟②中的水晶蠟倒入瓶中，淋在所有花朵上頭。

4
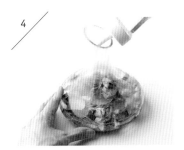
倒入油品，使所有花朵浸泡在當中。

5

秤出100㎖的乙醇，滴入30～40滴精油。

6

將步驟⑤中添加了精油的乙醇倒入醒酒瓶中。

7

將樹枝捆插入醒酒瓶中。

完 成

Point

由於乙醇會造成花朵褪色，要盡量使乙醇不會碰到花朵，確實以蠟保護好花材。

香氛石

所謂香氛石，
是將石膏與水混合凝固後，
將精油淋在上面使用的時髦芳香劑。
就將喜愛的香氣，
帶到客廳或床邊吧。

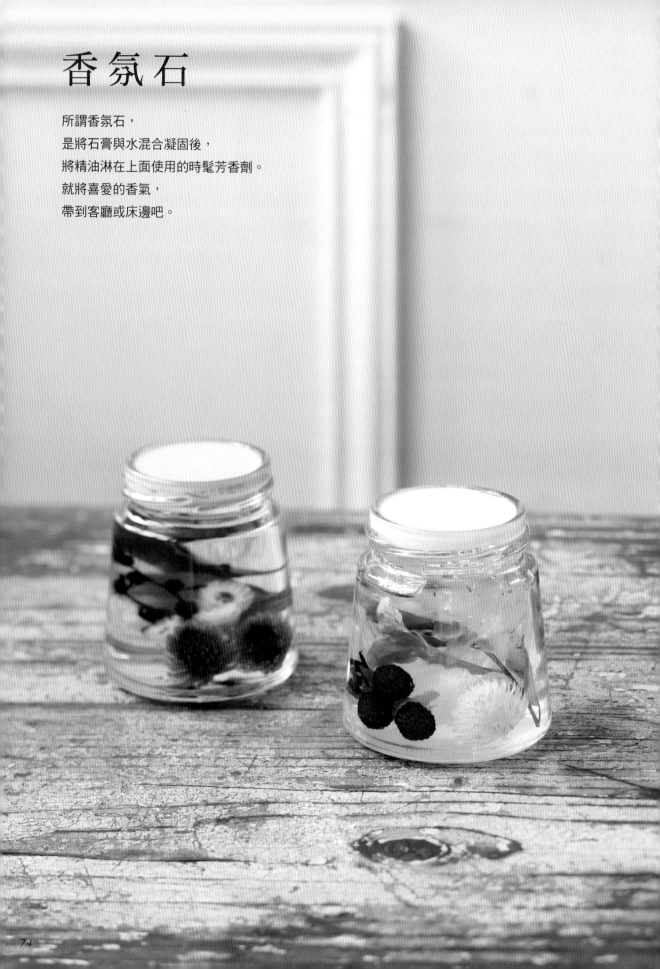

材料

- 果醬瓶 140㎖
- 顏料 ● 水 7㎖
- A級石膏 10g
- 油品（液體石蠟）約140㎖
- 熔點72℃水晶蠟
 約50g
- 熔點115℃水晶蠟
 約50g
- 精油 ● UV膠 約10g

花材

- 千日紅（黃色）
- 木莓（人工木莓）
- 海桐花（清新黃色）
- 藍星蕨（白色）

用具

- 基本用具
- 紙杯 ● 免洗筷
- 湯匙 ● UV燈
- 追加準備物品

製作方式

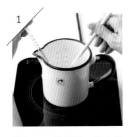

1
量取50g的熔點72℃水晶蠟，以IH電磁爐小火加熱至100℃熔化。

2
將步驟①的水晶蠟倒進瓶中，約高至1cm左右。

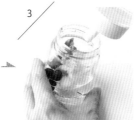

3
將花材插在蠟上，將油品注入罐中，約到瓶肩處。

4
量取熔點115℃水晶蠟50g，以IH電磁爐小火加熱至140℃熔化後，倒進瓶中，約至瓶頸高度。

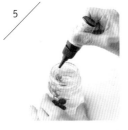

5
待水晶蠟凝固後，在上面塗滿UV膠，不可遺漏任何角落。

6
照射UV光（※）。若沒有的話，就照射太陽光。

7
以紙杯量取A級石膏10g與水7g。

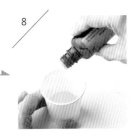

8
將黃色顏料倒入水中使其上色，滴4～5滴想使用的精油。

9
以湯匙緩慢的將石膏加入步驟⑧的紙杯中，等到石膏浸泡至水中，就用免洗筷攪拌均勻。

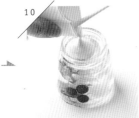

10
徹底混勻後倒進瓶中，使其滿至瓶口，放置40分鐘左右，待其凝固。

完 成

Point

步驟④當中為了不讓油品漏出，因此使用熔點115℃的水晶蠟作為蓋子蓋上。也可以使用熔點72℃水晶蠟代替，但熔點115℃的水晶蠟較有彈性、油品也較不易漏出，可以避免失敗。

※UV膠是會在紫外線下凝固的透明液體。若使用UV燈，大約10分鐘左右就會凝固；但若沒有，在晴朗的大太陽下曝曬30分鐘左右也會凝固。

贈送浮游花的
包 裝 創 意

浮游花和鮮花不同，不需要擔心它會枯萎，
因此非常適合用來送禮。
如果做出了非常棒的浮游花，
就幫它包個可愛的包裝，
送給重要的人吧。

以 市 售 的
包 裝 袋 來
裝 飾

花材店會有販賣浮游花專用的包裝
袋，不過，還是加點心思來做出原創
的獨家包裝吧。用英文字母的印章、
麻繩及花朵圖樣的紙膠帶，做成休閒
風格。

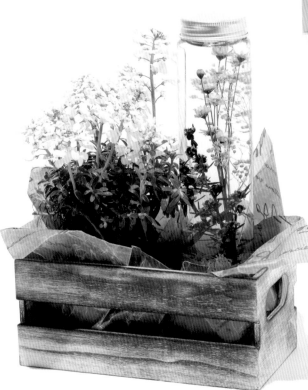

使 用 木 盒
添 加 鮮 花
做 出 驚 喜 感

以黃色的雛菊浮游花作為主角，鮮花
則選擇有著白色小花瓣的銀翅花，一
起放進木箱當中。若在拜訪朋友家
時，將這當成伴手禮帶過去，對方一
定會很開心的。

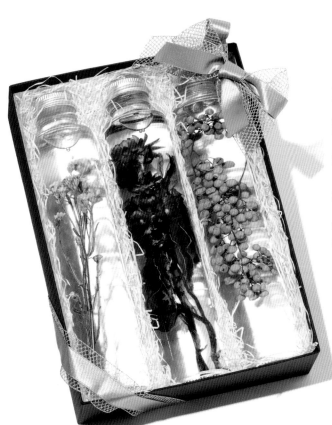

正式的
贈禮就以
禮盒與緞帶
妝點吧

婚禮或紀念日的祝賀禮物，就放進豪華的禮盒當中吧。綁上寬度不同的兩種緞帶，便能看來更加華麗。配合風格不同的2～3罐浮游花，也能使品味更上層樓。

只用包裝紙
包裹的
簡單包裝

想送個小禮物的時候，用包裝紙直接將瓶子包起來，也非常時髦。使用正反兩面都可外露的包裝紙，不用翻面，只要用緞帶綁起來就很棒了。在打結處綁上大朵花卉或者葉片，也能夠成為包裝重點。

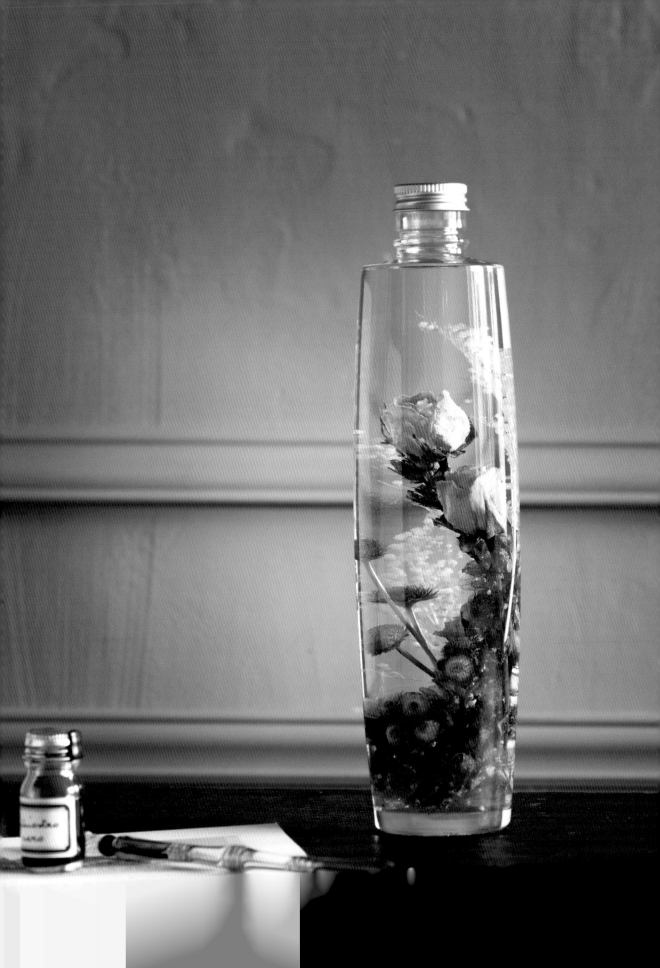

PROFILE

平山里榮

一般社團法人Liriel candle art association（リリエルキャンドルアート協会）代表。
曾歷網頁設計師及小學講師後，轉職走上蠟燭藝術師的道路。
以岡山及東京為據點，舉辦訓練蠟燭講師的講座，
同時也舉辦各種展覽及活動等，精力十足。
著眼於能夠長久保持花朵美麗的浮游花，而開始研究獨家技巧方法。
之後於神保町的文房堂販賣她製作的浮游花。
目前也舉辦教室，指導本書中刊載的浮游花製作技巧。
著作有『第一次手做香氛蠟燭（暫譯）』（世界文化社）等。

Liriel candle Design　https://www.lirielscandle.net/
Liriel材料商店　http://store.shopping.yahoo.co.jp/lirielshop/

材料提供

山桂產業株式会社
06-6231-3277
http://www.yamakei.jp/

株式会社井上硝子
0748-37-3966
https://www.bin-ichiba.com/

富良野キャンドルシップス
0167-22-0423
http://www.candle-ships.jp/

有限会社ハル・ライトワークス
082-503-8460
http://haru-lw.jp/

TITLE

好療癒！設計一瓶自己的浮游花

STAFF

出版	瑞昇文化事業股份有限公司
作者	平山里榮
譯者	黃詩婷
總編輯	郭湘齡
文字編輯	徐承義　蔣詩綺　李冠緯
美術編輯	孫慧琪
排版	執筆者設計工作室
製版	印研科技有限公司
印刷	桂林彩色印刷股份有限公司
法律顧問	經兆國際法律事務所　黃沛聲律師
戶名	瑞昇文化事業股份有限公司
劃撥帳號	19598343
地址	新北市中和區景平路464巷2弄1-4號
電話	(02)2945-3191
傳真	(02)2945-3190
網址	www.rising-books.com.tw
Mail	deepblue@rising-books.com.tw
初版日期	2018年12月
定價	280元

ORIGINAL JAPANESE EDITION STAFF

デザイン	PANKEY inc.
撮影	武蔵俊介（世界文化社写真部）
作品製作助手	さとう美幸
校正	株式会社円水社
DTP	株式会社明昌堂
編集	松本あおい
撮影協力	UTUWA、AWABEES
制作協力	ナカニシタカヒコ
	中島京子
	藤井明子

國家圖書館出版品預行編目資料

好療癒!設計一瓶自己的浮游花 / 平山
里榮著；黃詩婷譯. -- 初版. -- 新北市：
瑞昇文化, 2018.12
80面 ; 18.8 x 25.7公分
譯自：ハーバリウムづくりの教科書
ISBN 978-986-401-294-7(平裝)
1.花藝

971　　　　　　　　107020780

Epilogue

對於這本教作浮游花的書，您覺得如何呢？

「一邊搖晃著如夢似幻的花朵，一邊希望它能夠永遠保持美麗的姿態。」
這種想法，自古至今都存在每個人心中。
從江戶時代起，就有中國傳來的「水中花」，
據說是將水與人工花朵放進水槽或玻璃瓶中，用來欣賞的東西。

浮游花正可說是實現了從前人們的想望，也就是現代的水中花吧。

我會開始思考浮游花技巧方法的契機，
是由於一直很照顧我的老文具店文房堂，
他們詢問我：
「妳能不能做做看，其他地方沒有在賣的、有趣的浮游花呢？」

為了回應他們的期待，我試了各種東西、也不斷發生錯誤，
終於想出來分出兩層顏色的技巧、以及讓花瓣漂浮在半空中的方法。
而在製作的時候，助手美幸小姐則提出了希望能讓珍珠浮在中間，
所以我也很努力希望能做出來讓她開心，便進行了更多實驗。

「這些技巧都公開給別人，這樣好嗎？」
也有人非常擔心的這樣問我，
但我認為藉由公開這些東西，反而能讓我自己以更上層樓為目標。

我希望能讓更多的人感到喜悅，而製作了這本書。
也希望這份心思，能夠傳達給各位。

平 山 里 榮

79